中國動畫

中國美術電影發展史

小野耕世 著

盧子英 編

馬宋芝 譯

JPC

新版序

上海動畫的魅力

我有生以來首次訪問中國是於 1980 年 10 月。當時同行的是一班漫畫家和動畫家，包括手塚治虫和古川卓等，於主要參觀地點「上海美術電影製片廠」歡迎我們的正是萬氏三兄弟，大夥兒通過仍在改建中的美影廠中庭，到了放映室一起觀賞動畫，此時大家和萬氏兄弟暢談甚歡。

我想談談當時最讓我印象深刻的作品，首先，是 1979 年的《好貓咪咪》，這是我在各地看過以貓咪為主角的動畫作品中最好的一部。片中那睡著了的黑貓頸部繫上紅絲帶，額前有粉紅及青綠的圖案，是從未見過的特別配色。之後，睡醒了的小貓那可愛的動態，還有那些老鼠的設計，都跟日本或者歐美的動畫大相徑庭。到了白貓出場，額前也是畫上圖案，十分有趣。後來我知道了，這原來是動畫團隊花了兩個多月的時間，根據中國廣東一帶的傳統工藝美術演變而成的設計，對於這些製作人在動畫美術表現上所花的功夫，我十分感動。

然後是 1980 年的精彩短篇動畫《雪孩子》，影片由兔媽媽與小兔於家中的對話展開序幕，單單那些兔子們的粉紅色大眼睛，加上獨特的眼和鼻子的動態，已令我覺得其樂無窮。

還有就是 1963 年的水墨動畫傑作《牧笛》，不但在海外各地放映時獲得一致好評，並且獲得了 1980 年的「安徒生童話獎」。相信世界上只有中國才可以製作到這樣的作品⋯⋯

這些我在日本從未看過的中國動畫佳作讓我眼界大開，一方面吸引我去加深了解，另一方面，也讓我產生了要向全世界推介中國動畫的念頭。

現在中國動畫已經發展至不同面貌，但那些過去的事我也希望告知大家，這也就是我寫這本書的主要原因。

小野耕世

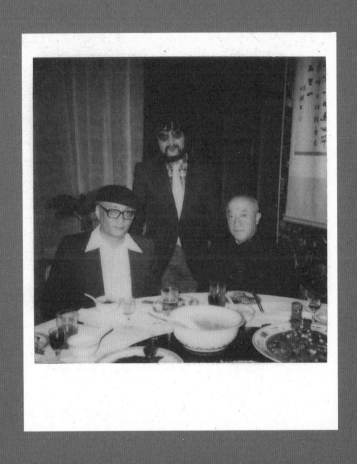

左起：手塚治虫、小野耕世、萬籟鳴，攝於 1980 年。

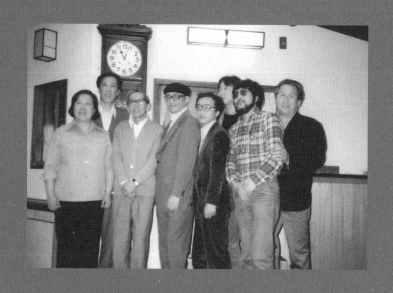

左起：段孝萱、嚴定憲、特偉、手塚治虫、鈴木伸一、古川卓、小野耕世、持永只
仁，攝於 1980 年。

編者序

中國動畫史不是應該由中國人去寫的嗎？

34 年前，日本平凡社出版了《中國動畫——中國美術電影發展史》，這是日本資深動畫及漫畫評論家小野耕世的著作，是當年世界上首本以中國動畫草創期及發展為內容的專書。

小野耕世是我的前輩，同時也是相識數十年的好朋友，慶幸當年他在搜集資料時，我也有機會參與部分訪問及翻譯的工作，直到該書面世，閱過書中珍貴的內容後，已有將之翻譯成中文的想法，惜未有付諸行動。

小野這本著作文筆生動，在兩位關鍵人物持永只仁和森川和代的協助下，把當年於中國發展動畫的情況娓娓道來。此書絕非一般生硬的歷史記錄，而是一群動畫熱愛者處於大時代下的青春群像。

數十年轉眼過去，小野的原書早已絕版。當年的印數不多，坊間少見，偶爾於網上碰到，二手價格已十分高昂，此時，又再次讓我興起了再版的念頭。雖然近年中

國內地已經出版過不只一本的《中國動畫史》，但多以近代的發展為主，早期的資料則一般過於表面，亦甚多不足之處，就連某些重要人物的照片也欠缺，更讓我珍惜小野這本著作的存在價值。

2019 年，我完成了《動漫摘星錄》後，找到機會向香港三聯李安推介，終於決定由我主編，將小野這本專書翻譯成中文，除了保留原書所有圖文外，並增加五個由我撰寫的篇章，將原書的動畫人和事延伸至 2017 年，讓全書的主題更完整呈現。由於動畫還是以影像為主，這個增訂版的圖片亦由原書的一百幀增加一倍有多，讓讀者更能投入中國動畫獨特的美術世界之中。

謹以此書獻給所有喜愛動畫藝術的朋友，同時感謝多位曾經為中國動畫發展付出了很多的日本動畫前輩！

盧子英

上 | 漫畫家韓羽筆下正在拍攝《牧笛》的特偉。
下 | 上海美術電影製片廠建廠 30 週年紀念幣。

目錄

上海・一九八六年十月十八日

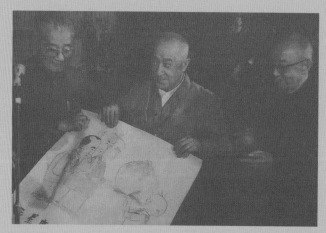

上圖｜張樂平（左）與萬氏兄弟。

舊友重聚，回首前塵，
一切從六十年前開始。

「謹定於 18 日上午 9 時，在大放映室禮堂舉行萬氏兄弟動畫電影活動 60 週年慶祝茶話會，敬請全製片廠員工準時出席是次活動。廠長秘書室」

這張紅色厚紙黑字的手寫通告，1986 年 10 月 16 日張貼於上海市北萬航渡路一間中國最大的動畫廠 —— 上海美術電影製片廠 1 樓入口處。紅色，是中國喜慶事的顏色。為出席此祝賀會，我來了上海。

萬氏四兄弟，左起萬籟鳴、萬古蟾、萬超塵及萬滌寰，攝於 1930 年代。

這間我們暱稱「美影廠」的製片廠，有近 600 名員工（除動畫師外，還包括守衛、廚子等），製作了 280 部長短篇動畫。美影廠以動畫部起家，從上海電影製片廠獨立出來，算起來也將近 30 年了。然而，中國的動畫史，比這間製片廠的歷史還要長一倍。上海的萬氏四兄弟——籟鳴、古蟾、超塵、滌寰，在 1926 年製作中國第一部短篇動畫《大鬧畫室》，距今（1987）已 60 年了。他們不單製作了中國第一部有聲動畫，1941 年還製作了亞洲第一部長篇動畫《鐵扇公主》。

18 日的儀式，由美影廠、中國電影人協會、中國動畫學會主辦。上午 9 時，如通告般，製片廠內部員工魚貫進場。禮堂內排滿了餐桌，員工享用著點心。廠長嚴定憲主持儀式，動畫師一一致祝賀詞，萬氏四兄弟在舞台下接受祝福。能夠同時見到四兄弟，我還是第一遭，相信製片廠的員工也一樣。一般人只認識萬氏三兄弟，廠內一女攝影師這樣說：「我還是第一次見老四呢！」禮堂貼滿了兄弟昔日的作品照片等，其中一張是《鐵扇公主》在日本公映的海報。儀式結束，在休息室中，軍方給四兄弟送來了花籃。應電視台

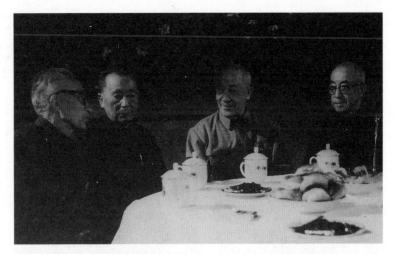

萬氏四兄弟合照於 60 週年慶祝會上。

左起：萬超塵、萬籟鳴及萬古蟾。

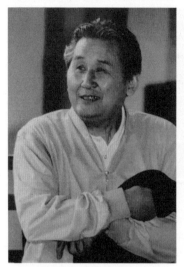
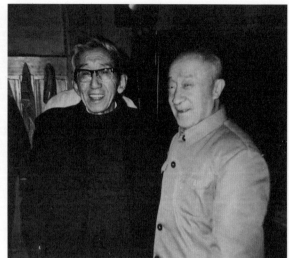

左｜持永只仁，中國名「方明」。
右｜特偉（左）與萬籟鳴。

之請求，87 歲的籟鳴也執筆揮毫，畫了一幅馬。

下午 1 時，是正式對外的慶祝儀式。有中國電影人協會主席夏衍、于伶等贈祝賀文，上海市電影局《城南舊事》的導演吳貽弓也到場。上海美術電影製片廠的前廠長、創辦人之一特偉，代表中國動畫學會，頒贈特別榮譽證書給四兄弟，以表揚他們多年的功績。一個特大蛋糕，慶祝四人合共 333 歲，及中國動畫誕生 60 週年。四人切蛋糕的風采，都讓簇擁著的攝影師們之身影遮擋了。北京送來的萬氏兄弟歷史足跡的錄像，在會場放映。上海人氣漫畫家、77 歲的張樂平致詞時，引來一陣哄動。因傳聞他病倒了，卻出席了這

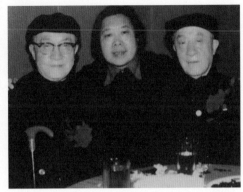

左｜《我與孫悟空》封面。
右｜左起：萬古蟾、段孝萱、萬籟鳴。

個盛會，是多麼的難得。張樂平致詞時用詞有點混亂，也需要二人攙扶。張樂平是人氣漫畫《三毛流浪記》的作者。他送贈了一幅蠻大的漫畫，畫上繪有三毛把象徵長壽的桃獻給萬氏兄弟。這幅畫，是前一晚特偉、嚴定憲、阿達三人，拜訪張樂平時協助寫成的。

作為日本人代表致賀詞的，是動畫作家持永只仁。67 歲的他，與特偉等，是上海美術電影製片廠的奠基者。夜幕低垂，星光熠熠的盛會結束。給攙扶著的張樂平，跟持永只仁走在一起，即時顯露精神奕奕的笑顏。這一天出席慶典的人，都收到一本籟鳴口述、兒子萬國魂筆錄的自傳《我與孫悟空》。

始於萬氏兄弟

万兄弟に始まる

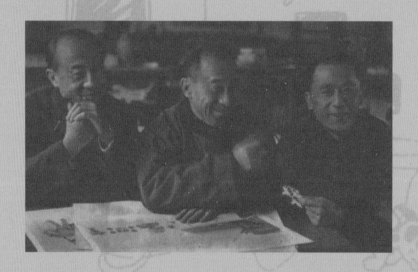

上圖｜左起：萬古蟾、萬籟鳴、萬超塵。

在上海一個小房子裡，四個年輕人多番試驗，孕育出中國第一部動畫。

萬家四兄弟，長兄萬籟鳴 1899 年 1 月 16 日[1]，生於南京黑廊巷的一個世家。根據他記述：「我早上 5 點半出生，比孿生弟弟早 30 分鐘。就這樣，我成為萬家的長子，肩負著長子的責任。」二弟古蟾是籟鳴的孿生弟弟。母親常回憶說，因為雙胞胎少有，很多親戚在正月時特意跑來湊熱鬧。父親萬寶葵參加科舉考試，卻不大順利，在親戚之間給看作是麻煩人。腳踏實地的母親，開始紡織作業，把絲織品賣往廣東，維持生計。後來，一半紡織品被父親那吸鴉片的兄弟偷走了。籟鳴看著中國封建社會親戚關係這樣的陰暗面成長過來。

1　中文的資料一般記載為 1900 年 1 月 18 日，此日期為小野原著所錄。（編註）

一家人在南京曾遷居三次。1906 年 10 月，三弟超塵出生；翌年，四弟滌寰出生。那個年代，小孩還留著辮子呢。在南京最後一次搬遷的家，那後院，在小孩看來是廣漠無垠。幾兄弟常在這裡捕捉昆蟲，渡過了童年的歲月。籟鳴可輕而易舉地徒手捕捉螳螂，他對會動的東西總充滿好奇心。後院有一個高過於頭的大缸，有一次，籟鳴想窺看究竟，跟弟弟古蟾堆了石頭爬上去。連一向沉默寡言的古蟾看後也大喊說：「金魚啊！」籟鳴為捉金魚，上半身都濕透了，遭父親狠狠地訓斥了一頓。長大後，籟鳴以動畫為職業，在鄉下的父親曾經說：「你現在當上動畫專家，就是因為你愛到處跑，沒半刻安靜下來，酷愛會動的東西。」那時候，沒有電力只用煤油。晚上，母親捧著油燈催促孩子上床時，用她那雙巧手在蚊帳上做出各種影子，譬如馬、烏鴉、小狗、牛羊等等。稍為複雜含有故事性的影子，她就加上旁白：「小白兔抬頭仰望月兒」、「歸途上的農夫」等。兄弟們屏息以待油燈下影子的出現，那是他們最歡樂的時間。未幾，他們自己也以手影嬉戲了。

兄弟各人都喜歡繪畫，大家都似乎頗有天賦的。籟鳴小學時上私塾，父親擔心畫畫的生活潦倒，曾經阻止兒子畫畫。母親為了那熱愛畫畫的兒子，晚上悄悄地在油燈裡添油。上中學後，父親也沒再禁止了。母親從上海買來了西洋名畫集，對籟鳴是一大鼓勵。中西畫如何結合，是籟鳴一大課題。

農曆新年將至，街頭熱鬧非常。南京的夫子廟附近，有很多攤子讓萬家兄弟心情雀躍。有木偶劇的公演，彩燈千姿百態，繽紛的色彩染著整個晚夜。特別牽動兄弟們的心，是走馬燈，百看不厭。有皮

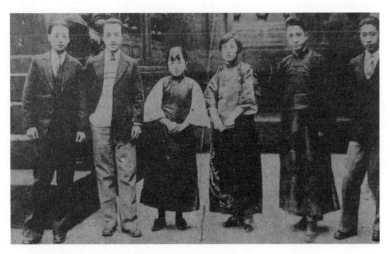

萬氏四兄弟及大萬、二萬兩位夫人 1926 年合照於香港。

影戲，是中國民間的傳統藝術。把羊皮剪成各式各樣圖形，之後著色。羊皮是透明的緣故，可在銀幕上顯現有顏色的影子。印尼的皮影戲用水牛皮，中國用羊皮。皮影戲中，籟鳴最醉心是《西遊記》。皮影戲能比小說印象深刻，孫悟空、豬八戒，壞人牛魔王、惡女鐵扇公主等，籟鳴都十分癡戀。《鐵扇公主》這段情節，更讓他難以忘懷。其後，光看已不能滿足，他用厚紙剪成孫悟空、《水滸傳》的武松等，塗色、模仿木偶戲的聲色，召集鄰近小孩來進行「公演」，大獲好評。特別是，孫悟空要跳出釋迦牟尼佛手掌心的一段，極受歡迎。

古蟾特別鍾愛剪紙，不管人物還是動物，10 歲時已自由無礙地甚麼也可剪出來。他也製作了入門的影子畫，如《西遊記 · 豬八戒

招親》等情節，自導自演，自得其樂。

三弟超塵，對節日攤子中的繪畫、黏土、刺繡、木雕等，屢看不膩。兄長教導的《水滸傳》、《三國志》等場面，自己雕刻或刺繡。

因為家境貧困，籟鳴盼望早日獨立。這機會終於在 18 歲出現。有一次，在他作畫歇息時，無意中碰到手上的報紙，上面寫著「招聘美術人員」，這六個字引來他的注意。上海的商務印書館美術部，招募有繪畫才能的人。就是它了！至今學習的繪畫技術，中西技法結合，就在這裡一展所長！過了一晚，籟鳴立即畫了三幅招募所需的水彩畫——人物、風景、動物各一幅。他瞞著父母、弟弟郵寄了出去，心情如「背水一戰」。每天看著郵箱，惶恐不安的日子終於過去，收到了合格通知！全家都高興萬分，只有母親暗自落淚，她擔心年紀輕輕的籟鳴到外地幹活受苦。這時候，籟鳴已定了婚約。

在籟鳴的自傳中，有兩位女性是他時常思念的。一是他的母親，一是 1980 年去世的妻子陳霭卿。霭卿是大商家的女兒，與萬家的身分地位懸殊，只是由於她的兄長好意撮合。籟鳴獨自從南京出發上海時，霭卿比他小三年，時 15 歲。五年後，籟鳴要求霭卿到上海成婚。

1919 年，籟鳴在上海商務印書館擔任美術編輯。那時候，報紙、雜誌發表的文藝作品林林總總，因應不同內容有不同的插畫。籟鳴主要負責童話、兒童讀物中五花八門的插圖。工作量大，時間緊迫。

萬籟鳴與陳靄卿 1922 年於南京新婚時留影。

而且，他還負責《良友》，一本洋式編輯方法的前衛雜誌，大受東南亞、香港、澳門的華人歡迎。1920 年代的上海，是電影之都，上映眾多歐美的無聲電影。英語「cartoon」，中文譯作「卡通」的動畫片，也能在上海隨即看到。籟鳴這時接觸到美國的動畫後，覺得這就是自己的一條出路。若然能在大銀幕上自由展現自己的畫作，豈不妙哉！當時，電影上映前，總會介紹一下短篇動畫。

二弟古蟾，1920 年去上海，在上海美術專科學校學習。他經常流連電影院，感到若能吸收外國動畫技術，創造中國特色的卡通形象和內容，製作以小朋友為對象的作品，不亦樂乎！古蟾畢業後，留校

萬古蟾漫畫《頑皮星君》(《良友》1927 年第 15 期)。

擔任西洋畫老師，自由時間就跟兄弟們一起做動畫實驗。

三弟超塵，1924 年 17 歲時進入南京美術專科學校學習西洋畫。其
後也前往上海，在上海東方藝術專科學校學習裝飾畫。但是，由於
家境困苦而中途輟學。在上海，他以繪畫廣告畫、電影公司的背景

畫為生。之後，四弟滌寰，也在南京的美術學校學習，後來也去了上海。

南京出身的四兄弟，心中對動畫電影實驗燃起一團火。這股熱情，源於上海大娛樂中心——新世界。在這裡，有魔術、地方劇等表演，客人絡繹不絕。而最讓四兄弟抓狂的是哈哈鏡，及活動西洋鏡。從活動西洋鏡中，看到倫敦、巴黎、華盛頓等外國風情、舞蹈、裸體女人。兄弟為解開西洋鏡之謎，一直看至被中心職員驅趕。

不久，四兄弟一起進入商務印書館附屬的活動影劇部工作。在這裡，他們可以看電影；可以接觸照相機、照相器材，開始了探索電影這新「玩具」。為了動畫試作實驗，他們還租下一間位於共同租界附近、閘北區天通庵路的小房間。

籟鳴記述：「早上，在天通庵路散步時，會聽到玻璃廠喧鬧的聲音。玻璃廠後面，有一幢幾家分間的房屋。在工廠和房屋之間，有一條叫作三豐里的里弄。我們的小房間，就在上海常見、租金便宜、古老的里弄內。住宅入口大門寫著『石庫門』，客廳和廚房之間，有條陡峭的樓梯，樓梯三分之二處的左邊，就是我們那朝北的小房間。」這間位於二樓，只有七平方米的小房間，是萬氏兄弟心中的聖地。

有一天，籟鳴在這房間放了一本厚厚的大書，在連續 20 頁的邊緣畫了馬的圖畫，快速翻頁，馬就動起來了；然後又畫了貓兒抓老鼠

1990 年代初的上海「大世界」。

的動作。不久，他們終於購入一部二手的、破爛的攝影機。他又設法製造一些沖洗設備。這七平方米的小房間，是畫室，也是攝影室、沖洗室、試映室、編輯室。

不辭勞苦地為他們準備三餐的，是籟鳴的妻子。四兄弟工作時常深宵達旦，籟鳴的妻子做飯、洗衣服，沒半點怨言。兄弟們節衣縮食，把錢用於動畫實驗，連籟鳴妻子婚前買下的項鏈也典當了。

屢試屢敗後，1925 年終於迎來了第一次拍攝動畫的日子。四弟滌寰

負責操作照相機、籟鳴和古蟾把手上的畫一張一張放近鏡頭，三弟超塵在旁計算時間。他們第一部實驗動畫，就在這小房間的牆上放映了！實驗成功的消息，很快通知了商務印書館的同事。這時，影劇部正需要宣傳舒振東華文打字機，要求他們製作這宣傳動畫。結果，加上汽水等三部宣傳片，他們爭分奪秒地製作了合共 130 米的動畫片。這時，古蟾也不得不辭去美術專業學校的教職，跟兄弟一塊在商務印書館附屬影劇部，負責美術設計工作。華文打字機的宣傳動畫，在電影院放映正片前上映。跟美國的動畫比較，粗糙簡單，但總算是一個起點。

1926 年，長城畫片公司委託他們製作短篇動畫，中國第一部留名於世的動畫《大鬧畫室》，就在小房間誕生了！劇本、導演、攝影都是古蟾，滌寰協助，籟鳴沒有參與。《大鬧畫室》的故事，講述從墨水瓶濺出的墨汁變成小男孩，他把畫室弄得一塌糊塗，最後給趕回墨水瓶。《大鬧畫室》採用真人和動畫結合的方法，毫無疑問，它跟當時美國弗萊徹兄弟（Max Fleischer & Dave Fleischer）初期製作的《跳出墨水瓶》系列十分相似。事實上，在上海上映的弗萊徹兄弟的作品，萬氏兄弟反覆看過無數次。這段時期，迪士尼的米奇老鼠在上海還未登場。因此，《大鬧畫室》與其說受迪士尼，不如說受弗萊徹兄弟作品的氛圍影響。1980 年我初次跟萬氏兄弟見面，詢問他們最喜愛的外國動畫是甚麼，籟鳴回答說，無可異議是弗萊徹兄弟啊！這時候的真人和動畫合成，是把舊電影器材改裝成攝影機。在動畫攝影台上鑲嵌一塊磨砂玻璃作為屏幕，屏幕後方以夾角斜放一面鏡子，另一頭的放映機投影真人的畫面在鏡子上，反射至磨砂玻璃，磨砂玻璃上面同時放上一幅畫，攝影機就在磨砂玻璃上

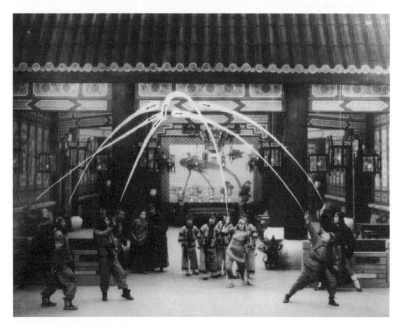

明星影片公司 1928 年《火燒紅蓮寺》的動畫特技。

面拍攝。《大鬧畫室》中的墨汁小男孩，非用賽璐璐[2]，而是剪紙。長城畫片公司的第二部短篇動畫《一封書信寄回來》，也是採用真人和動畫的合成方法。劇本和導演是梅雪儔，攝影是萬古蟾，作畫是萬古蟾和萬滌寰。這兩部動畫於 1927 年 8 月，在上海的電影院上畫，觀眾的笑聲響徹雲霄。

這樣，中國的動畫事業開始建立。動畫和真人結合的技術，也應用在其他地方。1928 年電影《火燒紅蓮寺》中，劍與劍在空中交鋒的場面，就是萬氏兄弟成功利用在動畫實驗中的特技方法。這一年，

2　賽璐璐，一種透明膠片。（譯者註）

萬古蟾（後左）與長城畫片公司導演梅雪儔（前左）、演員
楊愛立（前右）及美工師張體仁合照，漫畫角色即《大鬧畫
室》的主角。

籟鳴通過良友圖書公司，出版了《人體表情美》和《人體圖案美》
兩本單行本，書中刊載了很多籟鳴鑽研出來的剪紙人物。他堅信，
剪紙是能把人體線條、人物動作等，複雜但清楚地表達出來的民間
藝術。萬氏兄弟的成功，引起大電影公司的注目。1930 年，在大中
華影片公司的委託下，籟鳴他們製作的《紙人搗亂記》，內容和技
術都比《大鬧畫室》進了一大步。（《大鬧畫室》的原本片名也是
《紙人搗亂記》）

抗日アニメの時代

抗日動畫的年代

上圖｜萬氏兄弟於 1937 年在大後方製作的抗日動畫。

戰火在中國大地燃燒，
動畫也成為振奮人心的
精神支柱。

這時候，在萬氏兄弟動畫事業起家的上海，他們居住和工作的閘北區，形勢緊張。第一次國共合作後，1927 年 4 月 12 日，國民黨蔣介石在上海發起反共武裝政變，史稱「四一二事件」，萬氏兄弟居住的天通庵路附近的寶山路血流成河，瀰漫白色恐怖。1931 年 9 月18 日發生「九一八事變」，10 月 18 日上海的抗日運動暴動化。對於日軍逐步升級的侵華行動，反日本帝國主義的上海左翼文化運動氣勢如虹。

1930 年，萬氏兄弟加入聯華影片公司，製作了《同胞速醒》、《精誠團結》等抗日短篇動畫，抵抗日本關東軍佔領東北三省。這樣，動畫也捲入反帝國主義抗日文化運動的洪流中。

1932 年 1 月 28 日深夜，日本海軍陸戰隊跟上海的中國正規軍（第 19 路軍）發生衝突，爆發了「一二八事變」。戰鬥接連兩晚，萬氏兄弟居住的天通庵路附近，也成了日軍攻擊的對象。附近的寶山路，有商務印書館總局和圖書館。富人們已逃之夭夭，去了共同租界。萬籟鳴這時已有孩子，弟弟們也成了婚。聽說，前往共同租界的道路已全部封鎖。籟鳴和他的弟弟、家人，攜帶小行李，帶著依依不捨的心情離開，重返最初製作動畫的三豐里的建築物。

從避難的熟人得悉，租界的入口雖然被封鎖，但只要付上 10 元，進去是不難的。經過一晚砲轟後，天通庵路飽受戰火摧殘。五個月後當他們再回去時，那裡盡成焦土，慘不忍睹。萬氏兄弟只有向朋友借點錢，暫棲身於法國租界霞飛路（現在的淮海路）和善金路拐角的家。之後，他們尋訪願意出資製作動畫的電影公司，最終進入了明星影片公司。這間公司由共產黨領導，發揮著左翼電影活動中心的機能。在這裡，他們製作了以抵制日貨用國貨為主題的《國貨年》、《抵抗》；以拒絕鴉片為主題，神犬為偵探的《神秘小偵探》；以鼓勵反帝國主義鬥爭為主題的《新潮》、《民族痛史》、《航空救國》、《血錢》；宣揚科學衛生思想的《消滅蚊蠅》；以小孩為對象的伊索寓言《龜兔賽跑》、《蝗蟲與螞蟻》、《鼠與蛙》、《飛來福》等。這 20 多部全是 1933 至 1935 年的作品，多是動畫和實寫合成，由萬籟鳴、古瞻、超塵三人，或籟鳴、古瞻作畫。

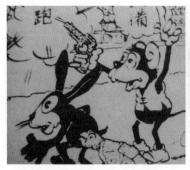

左｜改編自伊索寓言的《龜兔賽跑》。
右｜真人與動畫合演的《抵抗》。

中國第一部有聲電影《歌場春色》，1931 年 7 月在上海公映。萬氏兄弟在明星影片公司旗下，於 1935 年也製作了中國第一部有聲動畫《駱駝獻舞》。故事也是取材自伊索寓言，敍述一頭自命不凡、愛出風頭的駱駝，當眾獻舞，大出洋相，引起群獸大笑，最後被趕下台。這部動畫，音樂和笑聲的錄音，也下了一番苦功。幾個人一組，分前後兩排排列，大笑時就可得到哄堂大笑的效果。站在最前排大笑的是萬超塵，作畫的是三兄弟。這部動畫的成功，令萬氏兄弟得以在同年袁牧之執導的電影《都市風光》中，負責插入有聲動畫的部分。《都市風光》嘲諷都市光怪陸離的現象，而動畫部分增添了喜劇搞笑的效果，這種嶄新的手法受到褒獎。1936 年，萬氏兄弟撰寫的《卡通閑話》一文明確指出：「中國動畫，必須具有中國特色的卡通形象和風格」。

1937 年 8 月 13 日，日軍再次大舉進攻上海。「八一三事變」後，11 月，日軍佔領租界以外的整個上海。這樣，上海租界就成為抗日的

左｜第一部有聲動畫《駱駝獻舞》。
右｜萬氏兄弟為 1935 年電影《都市風光》製作的動畫片段。

「孤島」，明星影片公司也沒能支付工資給萬氏兄弟。這一年 9 月，
共產黨和國民黨再度發表合作宣言，成立民族統一戰線。萬氏兄弟
此時考慮離開上海，以動畫製作方式加入抗日行列。由於要維持
家人生計，四弟滌寰留在上海改營照相館；籟鳴、古蟾、超塵三
人繼續電影活動。1937 年後，「萬氏四兄弟」的稱呼，改為「萬氏
三兄弟」。

三兄弟經南京、無錫等地去到武漢，任職於郭沫若任廳長的政治部
第三廳轄下、中國電影製片廠卡通室（動畫部）。這時，政治部的
副主任是周恩來。1937 至 1938 年，三兄弟在國民黨統治下的武漢，
製作了一卷以抗日為主題的一至三集《抗戰標語卡通》，及一至四
集《抗戰歌輯》，均為有聲作品。一卷的《抗戰歌輯》系列，以動
畫教授抗戰歌，其中以第二集最受歡迎，當中有《滿江紅》、《長
城謠》等人氣歌曲，也有《打回東北》等。

萬氏四兄弟聯合署名的漫畫《笑面猴》(《獨立漫畫》1935 年第 5 期)。

動畫中，一開頭就見到一幅頭戴鋼盔的士兵的圖畫，題目為《抗戰歌輯》。繼而出現這篇號召書：

「中華民族醒覺了，抗戰歌聲震撼了祖國山河，每一個青年戰士的吼聲，翻起了抗戰救亡的巨浪，我們將得到最終勝利，寧死也不降日。我們看透敵人的弱點，我們只會抗戰到底，絕不講和。全民起來吧！打一場正義之戰，建設獨立自由的中國，趕走全人類的敵人惡魔。」

號召書之後，出現《滿江紅》這歌名。《滿江紅》是 12 世紀南宋武將岳飛抒發愛國情懷的詩詞。在播放歌曲同時，畫面下部有歌詞，

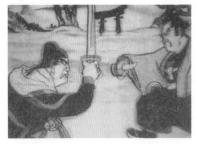

《抗戰歌輯》第二集中的《滿江紅》。

歌詞上有一小圓球隨節奏而跳動。戰時，日本、美國的宣傳影片中，也利用小圓球指導唱歌，這源自萬氏兄弟的中國抗日宣傳影片。

歌詞教授完，畫面上，只見岳飛遠望著煙雨迷濛的山水景色，高歌著《滿江紅》。「怒髮衝冠」，頭髮豎起的超誇張手法，帶來一點幽默感。他那憤怒的表情，填滿整個畫面。濃濃眉毛的岳飛，拔出手上的寶劍。接著是一張中國地圖，右邊──即是東邊黑壓壓的，兩隻木屐寓意日軍的侵略。

下一個畫面，岳飛策馬東進，他一口氣登上富士山，跟日本武士對決。岳飛一劍刺進武士頸部，武士即時呈現痛苦扭曲的表情。岳飛大勝後，站在中國地圖前揮劍砍掉木屐，那黑壓壓的部分掉落，恢復了白色美麗的中國全國土。

非常了不起的動畫！簡單細膩。中國民族英雄岳飛跟日本武士對決的構思，獨具匠心。岳飛充滿古代英雄豪傑的風範，動畫整體卻不無幽默，讓人看得舒服，可見萬籟鳴兄弟寓工作於娛樂。動畫中的中國水墨畫，令人賞心悅目。武漢合唱團合唱的背景是西洋畫風格，眉月彎彎的晚上，增添了阿拉伯異國的風情。

接《滿江紅》後，是歌頌萬里長城的流行歌「長城謠」。畫面下部有歌詞，歌詞上也有一小圓球跳動。特別的是，畫面左上角，五線譜音符符頭的圓形中，是人氣歌星周小燕。歌曲背景是寫實景──萬里長城、正在歌唱的中國軍人等。這就是《抗戰歌輯》中典型模式的一種。

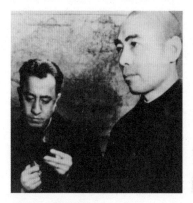

萬籟鳴為周恩來剪影。

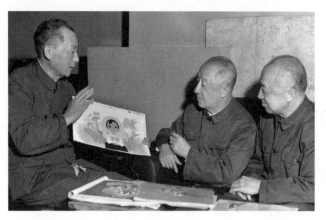

左起：萬超塵、萬籟鳴、萬古蟾，攝於 1979 年。

1938 年 4 月，武漢的共產黨代表團到訪中國電影製片廠，在萬氏三兄弟的動畫部，萬籟鳴正在做周恩來剪紙。萬籟鳴這張照片，刊登在 5 月 3 日的《抗戰日報》。籟鳴回憶說，這是他一生中最自豪的事情。

這一年秋天，日軍迫近武漢，國民黨政府轉移至四川重慶。萬氏兄弟和中國電影製片廠也轉往重慶，在那裡，1939 年他們製作了第四集《抗日標語卡通》，以及第五至七集《抗戰歌輯》。第七集歌曲中的《上前線》，是超塵研究操作人偶關節的成功作品。從這時起，超塵開始產生製作人偶動畫的念頭。可是，重慶國民黨的消極抗日，使中國電影製片廠對製作動畫的興趣消失殆盡。同年 4 月，因重慶和上海之間的交通斷絕，萬氏三兄弟只好經越南轉抵上海。

製作抗戰電影的關係，令他們的動畫技術也得以提升。特別是《滿江紅》，對萬氏兄弟來說，具有重要的意義，這是我 1986 年 10 月 18 日在上海跟他們見面時知道的。這次見面，我把手頭上幾張《滿江紅》動畫場面的照片給籟鳴看，他看後眼睛現出一道光彩，「啊！《滿江紅》！」但是，其中一張岳飛遠望沉思的長距離照片，籟鳴卻脫口而出，「啊！這是《鐵扇公主》！」籟鳴會誤會，是因為《鐵扇公主》也有類似的畫面，可以說，《滿江紅》是製作《鐵扇公主》的前奏曲。

4

長篇動畫《鐵扇公主》外銷日本

長編アニメ「鉄扇公主」日本へ

上圖｜《鐵扇公主》中的孫悟空造型。

1939 年的上海，人口有 400 萬，這個中國最大的城市中心，有共同租界和法國租界。共同租界裡的英美軍警備區及法國租界，位於蘇州河的南面。萬氏兄弟原本居住在蘇州河北面閘北的天通庵路，由於 1932 年「一二八事變」，那裡受到戰火摧殘，他們遷去了法國租界內的霞飛路。在這裡，四弟萬滌寰守護著「萬氏照相館」和家人。當時的照片，普遍是利用感光玻璃底板拍攝和修正的，修正得高明與否，就得看攝影師的本事了。滌寰的畫功跟他的三位兄長同樣了得，故在修正照片上可以大派用場，萬氏照相館的客人絡繹不絕。

日軍當時只在蘇州河北面，管轄著共同租界中的日本警備區，還未佔領英美軍警備區及法國租界。中國的影藝人，大多在租界——「孤島上海」——製作電影。日軍也在其佔領區，推動電影文化工作。1939 年 6 月 27 日，日本的中華電影股份有限公司（通稱「中華電影」）成立，總公司設於上海，地點在英美軍警備區的江西路 170 號的漢彌爾登大樓（Hamilton House），負責人是日本東和商事社長川喜多長政。早於 1937 年 8 月，日本已在中國東北地區的殖民地滿洲國，設立滿洲映畫協會（通稱「滿映」）推行日本國策，其董事長是甘粕正彥。「中華電影」也是一間推行日本國策的公司，以上海、南京為中心，在華中的日軍佔領區內復興電影。但是，川喜多長政認為不要製作露骨的國策電影，故在日軍佔領區內，只放映「孤島」上映的中國電影。

在這種形勢下，回到上海的萬氏兄弟遇到一個人，願意出資製作長篇動畫《大鬧天宮》。這是《西遊記》中籟鳴最沉迷的一段：從石頭中現出來的孫悟空，在遇見三藏法師前大鬧天宮。籟鳴覺得這一段故事最適合製作動畫片。這時，他剛好遇上這個出資者。他們開始準備攝影器材、訓練助手，經歷幾個月苦心設計了卡通形象、主要場面等。然而，出資人卻中止了出資計劃。那出資人對萬氏兄弟解釋說：

「你們這些藝術家真不曉得計數！現在，電影底片價格高騰，我把前陣子買來製作動畫的大量電影底片賣出去，可比製作長篇動畫賺得更多呀！」

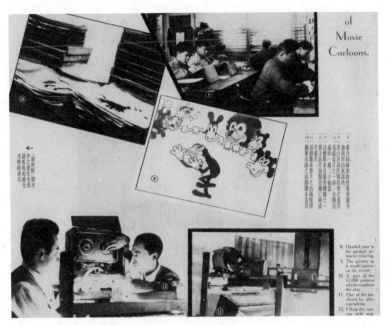

《良友》1934 年第 89 期報導了萬氏兄弟動畫《鼠與蛙》的製作過程。

就是這樣，在長篇動畫將來臨的年代，他們的夢粉碎了。華特迪士尼最早製作的彩色長篇動畫片《白雪公主》，1940 年在上海的劇場公映，入場費高昂，卻萬人空巷。新華聯合影業公司有見及此，看出長篇動畫存在市場，就設立動畫部，游說萬氏兄弟加入。「新華」是上海的電影製片人張善琨創立的。籟鳴和古蟾加入了，古蟾任動畫部主任。他們想，既然美國動畫《白雪公主》是根據西洋童話而成，我們也可用中國民族的文化特色，製作《鐵扇公主》呀！《鐵扇公主》是《西遊記》中「孫悟空三借芭蕉扇」一段情節，家傳戶曉，講述三藏法師一行，向鐵扇公主借扇、在

火焰山大戰牛魔王。也有美女登場，觀眾比較中國和西方公主的美貌，也不失意趣。

導演是籟鳴和古蟾。作品需要大量的動畫師，但是電影公司只用低廉的工資，請來畫工水準低的練習生。兄弟倆要邊訓練他們邊工作，實屬不易。萬氏兄弟把自己比作在火焰山大戰的孫悟空，「我們現在也在火焰山啊！」鼓勵自己努力工作。然而，新華聯合影業公司沒能力支付工資，給正在製作《鐵扇公主》的動畫部 100 名以上員工，連電影部門也受影響，怨聲載道。幾個月沒有工資，可是《鐵扇公主》也不能叫停就停。在一籌莫展的情勢下，上海的財團上元銀公司出手打救，《鐵扇公主》的製作費、人力費用，全由財團支付。條件是，影片需在財團所有的「大上海」、「新光」、「滬江」三間劇院公演。就這樣，1940 年 6 月開始著手，1941 年 11 月完成的九卷長篇動畫，全長 85 分鐘的《鐵扇公主》誕生了。

完成後，萬氏兩兄弟心中懸念的是，《白雪公主》是色彩鮮艷的彩色動畫，而《鐵扇公主》是黑白片，二者真是難以匹配啊！兩兄弟想，我們至少要讓觀眾感受一下，從火焰山升上空中的強烈火焰呀！於是，上映時，他們在放映機鏡頭前準備了紅、黃、藍色的玻璃，配合場面移動。在火焰山之場面，銀幕上真像熊熊烈火那樣。孫悟空和牛魔王大戰一幕，隱含著抗戰的意識。籟鳴在自傳中說，本來電影結束前，銀幕會現出中文和日文字幕「爭取抗戰最後勝利」，但是被刪掉了。

1941 年 12 月 8 日，上海租界的電影院正在上映《鐵扇公主》。

1941 年 11 月 19 日，《鐵扇公主》在「大上海」、「新光」、「滬江」同時公映，空前成功，賣個滿堂紅。影評更指出，這部片「讓孤島時期的上海人民揚眉吐氣」。上海以外，也在重慶等地上映；星加坡、印尼等地的華人及東南亞人民也能欣賞到。同年 12 月 8 日，日本偷襲珍珠港，太平洋戰爭開始，日本旋即佔領了上海共同租界的英美軍警備區及法國租界。此時，這部亞洲第一部長篇動畫，還在上海上映中，其後更在日本公映。

1942 年 5 月 21 日，日本的《映畫旬報》其中一頁，最先刊登了廣告：「中國電影界，完成了有聲動畫史上劃時代的長篇動畫片。」

彩色廣告上，孫悟空拿著如意棒，跟手持寶劍的鐵扇公主對峙著。廣告也寫著：「東亞共榮圈電影界出現了天才兄弟！經歷三

年歲月，動員 200 名畫家，萬氏兄弟《西遊記》的夢想終於實現
了！」

事實上，《鐵扇公主》的製作人員約 85 人，不足 100 人；製作時
間包括中途中斷的時間，也僅僅一年半，可見電影廣告何其誇
大。廣告上還寫著：「萬籟鳴、古蟾兄弟作畫兼導演，張善琨監
製。」《鐵扇公主》（全九卷）的題目下面，有小字寫著出自《西
遊記》。也寫有：「中華聯合製片公司作品，中華電影股份有限公
司提供，社團法人電影發行社發行」。這部動畫，也由「中華電
影」發行至華中的日軍佔領區，同時是繼《木蘭從軍》後，第二
部輸入日本的中國電影。正確而言，《鐵扇公主》由新華聯合影業
公司製作，但是這一年 4 月，包括新華在內的上海大電影公司，
都已劃入中華聯合製片公司名下。

根據日本《映畫旬報》，《鐵扇公主》的製作名單如下：「中華聯
合製片公司作品，監製：張善琨；導演：萬籟鳴、萬古蟾；編
劇：王乾白；顧問：陳翼青；音樂指揮：黃貽鈞；作曲：陸仲
任；剪輯：王金義；攝影：劉廣興、陳正發等（共五人），設計：
陳啟發、費伯夷；背景：陳方千等（共四人）；作畫監督：萬籟
鳴、萬古蟾」。

這動畫在日本最終以《西遊記之鐵扇公主》為題公映。日文版導
演：德川夢聲；聲演：德川夢聲、山野一郎、神田千鶴子、牧野
周一、丸山章治、月野道代等。德川夢聲聲演孫悟空。在《鐵扇
公主》中，悟空的對手是牛魔王和鐵扇公主。三藏法師一行欲經

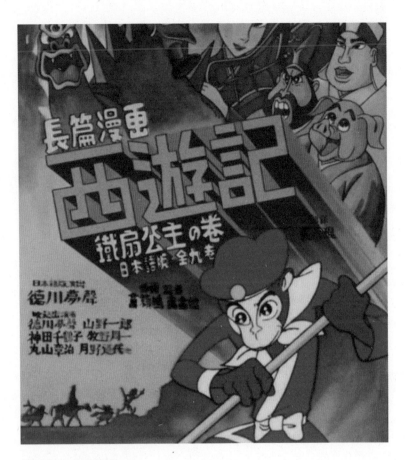

《鐵扇公主》日本版海報。

火焰山西行取經，然而火焰山的沖天大火如怪獸般猛烈，村民也長期熱得難耐。要熄滅大火，必須要借助芭蕉洞內鐵扇公主的魔法芭蕉扇。悟空向鐵扇公主最早借來的，是假的芭蕉扇，結果引起軒然大波。鐵扇公主的夫婿牛魔王，跟愛妾玉面公主住在翠雲洞。玉面公主是大眼睛的超級美女，豬八戒調戲她，惹怒了牛魔王。最後，悟空他們跟村民一起，打敗牛魔王，奪得芭蕉扇，熄滅了火焰山猛火。牛魔王等邪惡角色的形象設計，是這部動畫魅力所在之一。

《鐵扇公主》在東京製作日文版時，看到牛魔王在空中亮相一幕的姿勢，德川夢聲即時說：「嘩……這跟歌舞伎 3 好相似啊！」。而且，檢查電影底片的工作人員中，也有人留意到牛魔王甲胄上白色的圓形：「哈哈……日本國旗呀！這裡也充滿抗日精神呢！」

在《映畫旬報》的廣告中，最令人矚目的是：「萬氏兄弟之名，應該記入大東亞電影界史冊上！實現幻想的幸運兒！《西遊記之鐵扇公主》是贈給日本電影界的一份大禮！勾起成年人的童心！」及「大東亞電影界的大喜事！」的文句。而對萬氏兄弟的描述則是：「南京出生的雙胞胎，在故鄉金陵中學在學時，看到外國動畫後就立志當動畫家。入讀於上海法國租界內的美術專科學校，畢業後第一部作品是《大鬧畫室》一卷。」報導也記述了他們的製作過程，指迪士尼的《白雪公主》，也許觸發了他們決心製作《鐵扇公主》。看著那些製作過程的照片，就顯得更有意思。譬如說，製作《鐵扇公主》時，除孫悟空外，還製作了其他卡通形象的石膏像。以後 40 多年來，上海美術電影製片廠製作長篇動畫

3　歌舞伎：日本傳統的舞台表演藝術。（譯者註）

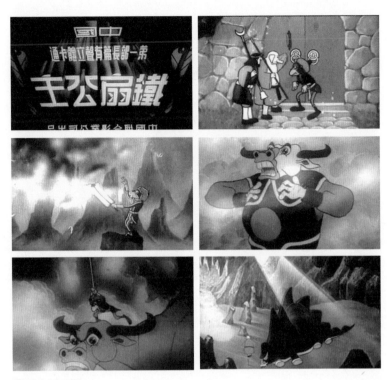

《鐵扇公主》劇照。

時，基本上都沿用這種方法。製作石膏像，可讓描畫卡通形象時的表情更立體、動作更恰當。誠然，迪士尼也利用此種方法。為製作石膏像，也請來真人作模特兒。請來當玉面公主的模特兒，她的表情、動作，除用於製作石膏像外，還可以給畫家們作素描。模特兒千嬌百媚的各種表情動作的畫稿，以及萬籟鳴畫的背景，至今還保留著。照片中，也可察看當時用甚麼樣的照相機。萬古蟾那張對著鏡子練習吐舌頭的照片，是為了八戒張大口吐舌

頭的一幕。

閱讀這些宣傳文章和廣告，期待著《鐵扇公主》公映的人們中，無疑包括日本的動畫家。其中一人，是當時 23 歲的持永只仁。迪士尼的長篇動畫《白雪公主》（1937 年）和《木偶奇遇記》（1940 年），要待至戰後才在日本公映。弗萊徹兄弟為對抗《白雪公主》而製作的 1939 年的《小人國歷險記》（Gulliver's travels），影片已到日本，影評也有，但是由於美日開戰，也是戰後才能公映。這時候，日本還沒有長篇動畫片，《鐵扇公主》是亞洲、及日本第一部公映的長篇動畫。那時，持永只仁其實已正在著手製作長篇動畫。

持永只仁，1919 年 3 月生於東京神田，幼年時居於滿洲，父親是南滿洲鐵路員工。小學六年級時，因「九一八事變」歸日。中學在九州佐賀，當時隨童軍去京都，在電影院看了迪士尼一部彩色短篇動畫 *The Water Babies*，令他眼前一亮。

在東京的藝術電影社，有一個名叫瀨尾光世（太郎）的動畫片導演，刊登報紙廣告招聘動畫片技術員。是年 1939 年，剛在東京的美術學校畢業的持永，應徵進入了這間公司。持永在瀨尾帶領下，製作了《鴨子陸戰隊》（1940 年）、《小螞蟻》（1942 年）等短篇動畫。《小螞蟻》使用了日本最早設計的多層動畫攝影機（Multiplane camera），令畫面有更豐富的層次感。1942 年頭，受海軍部委託，持永在 33 歲的瀨尾帶領下，於三田的藝術電影社，晨興夜寐地製作了一部以偷襲珍珠港為題的長篇動畫《桃太郎之海鷲》。

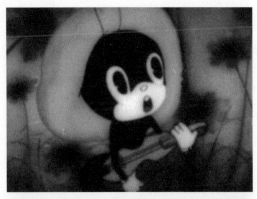

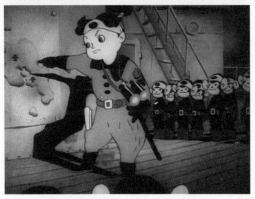

上｜持永製作的日本動畫《小螞蟻》（1942 年）。
下｜持永製作的日本動畫《桃太郎之海鷲》（1942 年）。

同年 10 月 18 日，《鐵扇公主》在日本全國白系電影院公映（當時
日本電影院分為白系和紅系），同場放映了陸軍傘兵隊大顯身手
的紀錄片《天空神兵》。持永跟瀨尾一起出席《鐵扇公主》試映
會，也去電影院看過無數次。他很欽佩那份製作熱情，同時認為
《鐵扇公主》也有稚拙一面，譬如牛魔王的面部表情和大小，在

各個畫面中比例不一；然而，牛魔王飛上空中那氣勢、卡通形象的動作，絲絲入扣，可以看出是利用模特兒作畫的。影片最後，三藏法師一行人向著高聳的城堡進發，一行人越來越深遠，直至最後，仍看到悟空蹦蹦跳，實在令人佩服！這在《桃太郎之海鷲》中是辦不到的，卡通的形象沒可能用模特兒，頂多只能削木製作一架飛機模型。另外，《鐵扇公主》片長 85 分鐘，比較冗長。雖然持永深深感受到製作長篇動畫不容易，但認為雙方的實力相差無幾。因為《鐵扇公主》花年半時間、動員 100 人製作，《桃太郎之海鷲》卻只有瀨尾和持永等六人，用八個月完成。

持永強烈感受到，萬氏兄弟的動畫受弗萊徹兄弟的影響。譬如說線條的畫法，還有玉面公主，似是貝蒂娃娃（Betty Boop）的中國版。事實上，萬籟鳴兄弟確是研究和參考了貝蒂娃娃、大力水手（Popeye）等弗萊徹兄弟的動畫作品。從上海的電影院借來上映後的弗萊徹兄弟的動畫，是不困難的。相反，迪士尼作品的電影底片，管理得十分嚴格。弗萊徹兄弟的作品比迪士尼更粗樸、不受束縛、幽默的風格，也與《鐵扇公主》的魅力有所相通。今村太平在 1942 年 10 月 1 日《映畫旬報》「漫畫映畫評」上這樣說：

「這是取材於《西遊記》的東洋第一部長篇動畫，她的輝煌成績，實在讓日本動畫界面子全丟。比較我國的動畫片，它的作畫十分出色，特別是孫悟空的表情和動作之秀逸，那雙手下垂走路、眨動眼睛的樣子，毫無疑問是猴子之寫實。不只悟空，其他的出場人物，讓人看到人性和獸性交錯的騷媚，是這部動畫不可思議的魅力。譬如說，豬八戒比悟空更具人形，但是，當八戒受鐵扇公

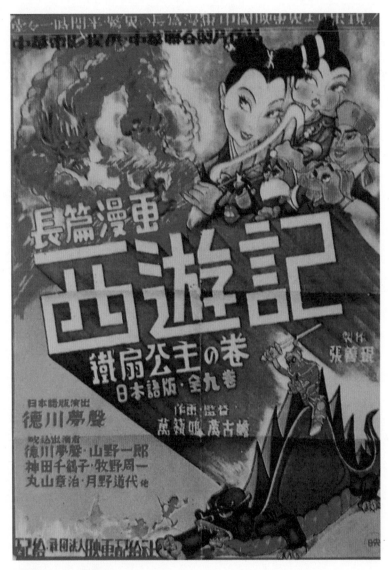

《鐵扇公主》日本版海報。

主款待而酩酊大醉時，突然發出豬的叫聲。若錄音更清晰明瞭，相信更能顯示中國人的幽默感。此外，玉面公主化妝時，眨動那獻媚的眼睛，可見畫家對女人的眼睛觀察入微。為暗示玉面公主的獸性，她那美麗的大眼睛還帶點妖艷。

此外，牛魔王在雲海上遭悟空打得痛苦打滾，變回牛身的場面，實在妙不可言！不知不覺中，也讓人聯想起佛教的輪迴思想。這頭牛被挾在大樹幹中，現出憤怒和痛楚的表情，讓我想起地獄的圖畫。

有一幕是八戒提著釘耙翻筋斗，充滿中國戲劇的神韻，非常好看。玉面公主和鐵扇公主那中國女子獨有的動作和表情，散發著性感的魅力，令人驚嘆。」

引起持永只仁對萬氏兄弟感興趣的，還有另一原因。他看到 1942 年 8 月 11 日《映畫旬報》的宣傳內容，為之震驚：「萬氏兄弟現隸屬中華聯合製片公司的動畫製作部，正準備製作下一部長篇動畫《長江的家鴨》。」

《長江的家鴨》，正是持永和瀨尾光世等，曾討論過製作與否的一個動畫題材。那是美國人畫的兒童畫冊，持永手頭上也有英文原書，故事敘述在長江上流往上海的帆船上，剛孵化出來的鴨子於旅途中發生的種種事情。瀨尾和持永，早在《桃太郎之海鷲》之前就想製作這部動畫。萬籟鳴兄弟構思的《長江的家鴨》，跟美國的原著有點不一樣。聽說，結尾是鴨子在南京與汪精衛見面。

1940 年 3 月在南京成立的汪精衞「國民政府」，是替日軍工作的傀儡政權。從中國人的角度看，汪精衞是賣國賊，而鴨子跟汪精衞見面，似乎有點不可思議。

對《鐵扇公主》著迷的，還有一個立志當漫畫家、當時住在大阪的 17 歲少年——手塚治虫。令手塚嘆為觀止的，是《鐵扇公主》的有趣及規模之大。手塚治虫 1958 年在兒童雜誌上，連載精美的四色印刷漫畫《我的孫悟空》。在《手塚治虫漫畫全集》的這部作品的「後記」中，他這樣說：

「我企圖排除對那部動畫的念頭，但它的畫面總是縈繞在我腦海中。特別是火焰山牛魔王那一段，比較之下，我的都近乎仿製品了。」

可見《鐵扇公主》對他有著深刻的影響。譬如說，牛魔王騎著劍龍那樣的怪獸「金睛獸」出現，手塚的漫畫也一樣；把火焰山中的火焰擬人化（怪物化）的手法，等等。大家的共通點是不少的。另外，手塚治虫也覺得，牛魔王胸膛上的白色圓形像日本國旗。持永只仁看了《鐵扇公主》40 年後，遇見當時上海美術電影廠廠長的特偉，就詢問過他這件事。特偉問過當時的製片廠顧問籟鳴，籟鳴不假思索地回答說：不，完全沒那麼想，牛魔王胸膛上白色的圓形，是為了擾亂敵人視線的鏡子。

持永在瀨尾光世指導下完成的《桃太郎之海鷲》，片長只有 37 分鐘，沒有《鐵扇公主》的一半時間，卻被宣傳為日本第一部長篇

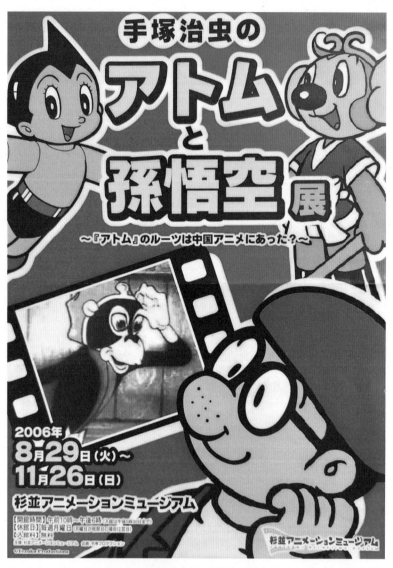

左、右 | 2006 年，日本舉行了《手塚治虫的阿童木與孫悟空》展覽，充份展現中國動畫對日本動畫的影響。

手塚治虫の アトムと孫悟空 展

～『アトム』のルーツは中国アニメにあった？～

1961年、マンガ家・手塚治虫は念願のスタジオを設立しました。それは、子どもの頃から憧れていたアニメ製作のためのスタジオでした。そして、1963年、手塚はついに当時、日本では不可能といわれていた30分テレビアニメシリーズの放映に成功しました。それが『鉄腕アトム』です。

1928年に生まれた手塚治虫は子どもの頃からアニメを見るのが大好きでした。しかし、当時、日本でアニメが作られることは少なく、アメリカやヨーロッパなど海外で作られたアニメを見ることが多かったようです。

しかし、日本とアメリカ・ヨーロッパでは文化に大きな違いがありました。その違いがアニメの中にも強く現れているように感じ、手塚はどこか違和感を覚えていたといいます。

そんな中、1942年、手塚が14歳のときに中国の長編アニメ『鉄扇公主（西遊記鉄扇公主の巻）』が日本で公開されました。手塚はこのアニメを見たときに「これこそ私たちアジアのアニメーションだ」と感じたといいます。そして、大人も子どもも熱狂して見ている姿に感激し、「いつか自分も鉄扇公主のようなアニメを作りたい」と思ったのです。

そして、大人になった手塚は、まだ日本で実現されていなかった30分のテレビアニメシリーズ『鉄腕アトム』を完成させたのです。

この展覧会では、手塚がアニメを作るきっかけとなった中国アニメ『鉄扇公主』。そして、手塚が子ども時代に描いた作品。その後生み出された数々の代表作をセル画・直筆原稿、そして映像などでご紹介していきます。

『鉄腕アトム』（1963年放送）
© 手塚プロダクション・手塚プロダクション

上映会

中国の長編アニメ『鉄扇公主』。そして、手塚治虫の『ぼくの孫悟空』をはじめとしたアニメ作品を続々上映します。

『鉄扇公主』（1942年日本公開）

『ぼくの孫悟空』（1989年公開）
© 手塚プロダクション／アールビバン

「アトム」と「孫悟空」お絵かき広場

「アトム」と「孫悟空」のお絵かきコーナー。

＊ イベントに関する詳細はホームページ上にてお知らせします。

http://www.sam.or.jp/

ソーマトロープ プレゼント

毎日先着30名様に、「レオ」か「火の鳥」のソーマトロープをプレゼント。

レクチャーアニメ 「鈴木館長が語るアトム」

鈴木館長が関わった手塚治虫作品『鉄腕アトム』第34話「ミドロが沼」について思い出を語ります。
日時：10月9日（月・祝）15：00～

誕生日記念トークショー 「僕の手塚治虫」

手塚治虫先生ゆかりの方々による、知られざるエピソード満載の楽しいトークショーを開催します。
日時：11月3日（金・祝）13：30～ 協力：日本アニメーション協会

アトムが遊びにきます！

握手会や写真撮影会を行います。
＊ 日程については、ホームページをご覧下さい。

杉並アニメーションミュージアム

■ JR中央線・東京メトロ丸ノ内線をご利用のお客様
JR中央線・東京メトロ丸ノ内線「荻窪駅」→「荻窪駅北口」より「関東バス」で約5分（Uまたは1番乗り場、どこ行きでも可）⇒「荻窪警察署前」下車

■ 西武新宿線をご利用のお客様
西武新宿線「上井草駅」⇒「上井草駅」より「西武バス」で約7分（荻窪駅行）⇒「荻窪警察署前」下車

■ 西武池袋線をご利用のお客様
西武池袋線「石神井公園駅」⇒「石神井公園駅南口」より「西武バス」で約20分（上井草駅経由荻窪駅行）⇒「荻窪警察署前」下車

＊専用駐車場はございませんので、お車でのご来場はご遠慮下さい。

住所 東京都杉並区上荻3-29-5杉並会館3階 TEL/FAX 03-3396-1510
URL http://www.sam.or.jp/

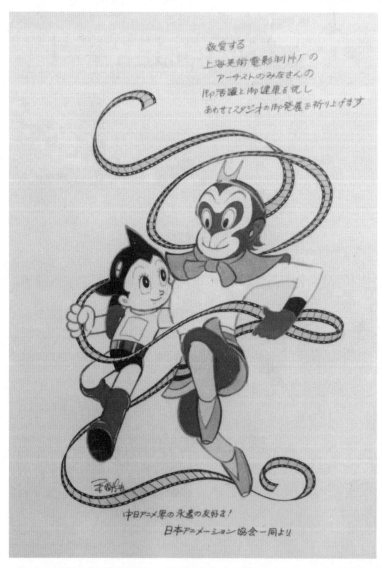

1986 年，手塚治虫為了祝賀中國另一套孫悟空動畫《金猴降妖》製作完成，代表日本動畫協會親筆繪製此畫，贈予上海美影。

動畫。翌年即 1943 年 3 月 25 日，於日本全國白系電影院首輪上映，人山人海。同時期上映的，還有黑澤明導演的《姿三四郎》。《桃太郎之海鷲》也有在中國等日軍佔領區放映。後來，持永受海軍部委託，獨自監督製作了一部中篇動畫《小福的潛水艇》。

受《鐵扇公主》空前成功的鼓勵，籟鳴他們在上海開始籌劃下一部長篇動畫——《昆蟲世界》。那是一部以反帝國主義侵略為主題的作品，劇本是周貽白寫的，但事實上又沒那麼簡單。影評人清水晶受中華電影的委託，以及作為日本電影雜誌協會的華中特派員，從 1942 年 6 月至 1943 年 12 月一直駐在上海。關於萬籟鳴和古蟾那時候的情況，他有如下記述：

「兄弟二人現在沒有直接參與電影製作，他們分別在上海租界的繁華大街福煦路和霞飛路，主管著美術照片工作室；同時也往來於上海和蘇州之間，在江蘇省政府宣傳處工作。也就是說，他們現在是攝影師兼官僚，並不是電影作家。」

製片人張善琨，也不再花錢在長篇動畫上。清水晶對《鐵扇公主》豐富的想像力給予很高的評價。譬如說，八戒不急不緩的變身方法，令他印象深刻。八戒變身青蛙一幕，非一下子變身，而是從青蛙的頭開始，至手、腳，最後掀起白色肚皮，才完成變身。描繪得深刻細膩，充滿幽默感。

萬籟鳴和古蟾，常去漢彌爾登大樓三樓中華電影的辦公室，拜會清水晶，推銷新的長篇動畫計劃。清水晶的記憶中，包括《昆蟲

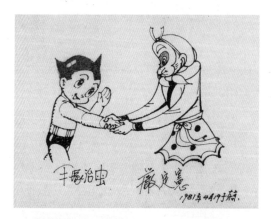

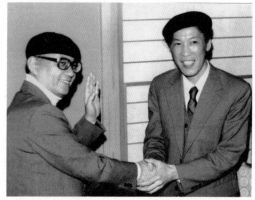

手塚治虫與嚴定憲，也是「阿童木」與「孫悟空」的相遇。

世界》和《長江的家鴨》，全都是口頭說明。沿長江南下的鴨子跟汪精衛見面一幕，也許是那時候說的。根據籟鳴的口述自傳及其他的中國資料，他們的下一部動畫將是《昆蟲世界》。

1944 年，在上海的日軍加強了戒備，市民也越來越感到不安。萬

籟鳴決定「三十六計,走為上著」,為了生活、為了安全,跟妻子悄悄地逃往沒被日軍佔領的安徽省屯溪。之後經歷多番遷移,1945 年再返回屯溪時,始知日本已投降,他才返回上海。1946 年 4 月,美國在經濟上援助國民黨反對派,內戰開始。這一年,萬超塵去了美國的荷里活,研究彩色動畫。在這一年半,他也加入了美國的電影技術人員工會。1948 年回國後,他立即接了國民黨政府的訂單,設計和製作了專用於動畫拍攝的、鏡頭可以上下移動的攝影裝置。

超塵的兩個兄長,聽朋友說香港的電影事業比上海興盛,於是他倆留下妻子,繼古蟾後,籟鳴也於 1949 年 2 月從吳淞江港口前赴香港。兄弟共同構思的《昆蟲世界》的劇本,也帶了過去。萬超塵看到國民黨的腐敗,看到人民解放軍(1947 年 10 月改稱八路軍)打贏了解放戰爭,決定留在上海。而且,也許也由於他跟兩位兄長合不來。這樣,超塵跟弟弟滌寰,一起守護著「萬氏照相館」。

5

接管「滿映」大作戰

〈滿映〉接收作戰

上圖｜當年的東北電影公司，亦即「滿映」。

二戰終結，在中國從事動畫及電影創作的日本人，該何去何從？

持永只仁到訪長春的滿洲映畫協會（滿映）的製片廠時，是 1945 年 7 月 15 日，終戰前的一個月。持永最早製作的共五卷、長 35 分鐘的動畫《小福的潛水艇》，於前一年 11 月 9 日公映。這時候的持永身心疲累，因為家園受空襲燒毀，自己也想歇息一下，於是帶著一家人，投靠妻子綾子在滿洲的父母。電影導演木村莊十二給持永介紹說，「滿映」是日本人、中國人、朝鮮人等 2,000 多人工作的大攝影場，並邀請持永協助電影合成的技術工作。為休養而留在長春的持永，本來並沒打算在這裡工作，但是在這裡呆了數個月後，沒嗅到電影底片、顯影液刺激的氣味，持永終於按捺不住，答應了木村莊十二的邀請。

持永製作的日本動畫《小福的潛水艇》（1944 年）。

持永加入了美術部繪線班做臨時員工。美術部的大房間分作兩半，一半是繪線班，另一半是字幕班。在字幕班有位老行專森川和雄，溝口健二導演的《元祿忠臣藏》等電影標題，就是出自他手。森川 1944 年 5 月來了長春，於「滿映」負責寫電影標題。

持永去到工作室，讓他吃驚的是，中國人員工竟然只有椅子沒有桌子，比想像中更受歧視。甚麼「五族協和」（這是滿洲國的口號，五族指住在東北的滿族、漢族、朝鮮族、蒙古族及日本人）？沒有桌子如何工作？他毫不猶豫地立即定購了桌子。五個中國人初次能用桌子工作，非常高興，再加上一個日本人及持永自己，一共七人的繪線班，開始繪畫電影《北滿的農場》中，粟米和高粱種子從發芽至長成的過程。這麼簡單的動畫繪圖，對五個之前只幹雜務的中國人來說，是第一份像樣的工作，故幹勁

十足。然而 8 月 9 日蘇聯參戰，空襲開始，這部動畫的拍攝工作最終也完成不了。每次遇上空襲警報，就必須把拍攝中的攝影機，從支架上拆下帶去防空洞。在一次又一次重拍過程中，日本終於投降。

持永在終戰前後的「滿映」，經歷過一些奇怪的事情。有一天，持永按照吩咐，為了整理電影底片，把它們從倉庫裡拿出來，放在配音室門前。當中，包括了《戶田家兄弟》、《暖流》、《新土地》、《夏威夷・馬來亞戰役》、《神風刮起》等大獲好評的日本電影。為甚麼要這樣做？持永滿腦子疑問。後來聽說，「滿映」的理事長甘粕正彥命令，打算在蘇聯襲擊前，用這些可燃性的電影底片放火，燒死「滿映」的員工和家人。然而，這事情沒發生。過了一晚，8 月 13 日，集合在配音室的員工家屬，被安排坐上火車疏散去奉天（今瀋陽）。前往奉天的無頂火車中塞滿了人，其中包括了持永的母親、妻子和女兒，也包括森川和雄的妻子和三個女兒。森川的次女 17 歲的和代，在她回頭顧盼的眼眸裡，是頭上纏白頭巾、手拿從持永借來的日本刀、前來送行的父親的身影。

留下來的男人，就負責保護「滿映」。持永等三人組成報導組，負責收聽日本電台播放的消息，並以蠟版印刷發佈出去。有一次，持永路經攝影工作室，見到幾個公司同伴，把幾卷電影底片拉長，然後點火，比賽哪一卷著火最快、燒得最久。也有人在「滿映」的電影科學研究所中，把沖洗底片用的藥用火酒製作成燒酒，並命名為「映研酒」，大受歡迎。也不知從哪裡得來，還

長春電影製片廠，其前身就是「滿映」。

有人在看蘇聯製作的 16 毫米色情電影。

有一次，他們收到一道奇怪的命令，要把桌子抽屜裡的東西全部清走。後來，持永偷偷地看到，空出來的抽屜已裝滿了電影底片，抽屜上面放了一塊三合板作蓋子，再用繩子綑住。後來聽說，這是用於特攻戰術：當蘇軍戰車攻進來，揹著這抽屜埋伏起來的人，就放火燒著電影底片，跳往戰車下面同歸於盡。持永大笑說：「你們到底幹了電影工作多少年？這種電影底片，頂多能燒末端一丁點兒！」當年用的電影底片即使是可燃性，但捲得那麼紮實，怎可能輕而易舉就引起爆炸呢？持永想明白了，那天在攝影工作室燒電影底片的實驗，也許是與此有關。8 月 15 日，日本戰敗。16 日上午，疏散去奉天的火車折返長春。以為再沒機會重逢的家人，原來在火車上度過兩晚，在奉天車站獲知戰爭結束後，就在「滿映」經營的電影院內睡了一晚，然後返回「滿映」。

8月17日，「滿映」給全體員工發遣散費。日本人不論職齡，每人一律5,000元，持永也收到了簇新的滿洲國紙幣共50張。中國人則300至3,000元不等。就這樣，「滿映」解散了。資料記載，這一夜，在「滿映」的大放映室，日本人和中國人1,000人出席了酒會。但是，在持永的記憶中，這一晚並沒有酒，是中國人為慰勞日本人而舉辦的宴會。餘興有中國人的模仿演出，並演唱日本歌曲《誰人不想起故鄉》。

8月19日傍晚，蘇軍傘兵隊進入長春，成立「蘇聯軍長春工戌司令部」。8月20日黎明，甘粕正彥服食氰化鉀自殺，1945年5月才加入「滿映」的導演內田吐夢企圖為他急救，可是返魂乏術。常在早會大聲疾呼、佩著軍刀的甘粕正彥，對持永來說只不過是一個陌生人。

持永只仁再次走進「滿映」大門時，是10月1日。9月30日，他在路上碰見在「滿映」美術部一塊工作的中國人，他對持永說：「喲！我一直找你啊！10月1日起，新的電影製片廠開始活動，你一定要來幫忙啊！」這段時間，家裡有一部縫紉機，持永依靠妻子替蘇兵縫製襯衫為生。可以再次踏足電影工作，他做夢也沒有想過。從10月1日開始，舊「滿映」在中國人管理下，以「東北電影公司」為名重新出發。

「滿映」戰後如何處理？對延安的共產黨八路軍總政治部轄下的延安電影團來說，這具有重大意義。電影團於1938年，跟魯迅藝術學院一同在延安設立。延安作為抗日根據地，集合了來自中

長春電影製片廠內的展覽館。

國各地的文藝活動家、電影人等。為了把「滿映」完好無缺地收回，讓它日後幫忙製作中國新電影，必須制定一個綿密的計劃。共產黨東北局早就把特工人員混入「滿映」，故終戰前已對其內部情況瞭如指掌。毫無疑問，國民黨也希望接管「滿映」。

解散後的「滿映」，以編劇張辛實（別名張英華）為中國人的代表，負責跟八路軍的特工人員聯繫。早在 9 月下旬，「滿映」召開中國人全體員工大會，決定把「滿映」的財產收歸中國人民，並成立東北電影公司，張辛實成為總經理（總負責人）。大會上，選出的委員包括三名日本人，他們的工作是為中方管理的電影廠招集日本人技術員，包括內田吐夢、木村莊十二等大約 250 名舊「滿映」員工重新加入，持永亦為其中一員。

東北電影公司內也有蘇聯人，為讓他們分辨中國人和日本人，日

本人身上會掛上紅色三角印以作區別。持永的工作如前，跟森川和雄一起，在美術部負責手寫蘇聯電影的中文版、韓文版、日文版字幕。此外，在 10 月 1 日的會議上，中方提出製作一部動畫的計劃，並把一本題為《蒙住眼睛的驢子》的劇本給持永看。在中國，使用驢子磨粉時會蒙上牠的眼睛，這比喻目前的中國人，在不知凡幾的事情上，有如被蒙住眼睛的驢子，但從今天起，必須睜開眼睛，開展農業等各種領域的工作。

關於這部動畫，持永只能完成一些草圖，因為蘇聯電影沒間斷地運到，他忙得不可開交。工作人員有 12 人，森川和雄工作也算麻利，但還是趕不及。這時，他聽說漫畫家大城登，就在附近的日本難民收容所。

大城登，原名栗本六郎，1905 年生於東京。1940 年出版了三色印刷漫畫單行本《火星探險》，原著出自詩人小熊秀雄。這部漫畫有優雅的幽默感、有趣的科幻性，是一部出類拔萃的作品。之後的《愉快的鐵工所》，描述了乘坐氣球飛往中國大陸的夢想，簡單純真。大城相信了日本政府招募移民的宣傳，期望去中國大展拳腳，然而一家大小乘坐移民船去了滿洲，聽聞和真實所見卻是天淵之別。不久，蘇聯參戰，日本投降，他的一家人和滿蒙開拓團的人，好不容易逃到這裡。持永認識大城的漫畫，於是聯絡了收容所內正染上斑疹傷寒的大城，讓他協助字幕工作。

東北電影公司，曾經也一併掛上「蘇聯影片輸出輸入公司」的招牌；「滿映」經營的一間電影院也曾經被接管，上映蘇聯的電影。

送到美術部的蘇聯電影接踵而至，其中包括了《伊凡雷帝》、《一群快活的人》以及敘述日軍在「諾門罕戰役」敗走的新聞電影。戰後，在日本上映的蘇聯影片，其字幕也在長春製作。

八路軍和國民黨為取得東北電影公司的主導權，明爭暗鬥。蘇聯的取態，對他們來說有著重要的意義。蘇軍有一段時間離開了長春，國民黨乘虛而入，11 月 30 日逮捕了以張辛實為首的七名東北電影公司幹部，及一名日本人委員仁保芳男。長春警察第七分局給出的理由是，他們偷走了電影廠的器材。顯而易見地，這是國民黨特務勾結警察而捏造的。那時候，共產黨控制了市的公安局，只有第七分局還在國民黨手中。一週後，蘇軍接受了共產黨申訴，斡旋把八人釋放。1946 年 4 月 14 日中午，蘇軍從長春撤出。下午 2 時，由八路軍和國民黨民主派組成的東北民主聯軍數萬人，開始進攻長春的國民黨。18 日，長春全城解放。東北電影公司內也曾發生槍戰，持永被電影廠內的國民黨特務關在浴室，晚上才給救出來。持永初次遇見的八路軍（這時是民主聯軍），知悉他是東北電影公司的技術員後，對他十分有禮，並吩咐一個少年兵護送他回家。持永後來知悉，這些少年兵叫「小八路」。後來，東北電影公司重新出發，來自延安的作家舒群成為公司的總經理，張辛實為副總經理。製作紀錄片《延安與八路軍》的電影演員兼導演袁牧之，曾留學蘇聯，戰後隨蘇軍回到中國，跟共產黨東北局及東北電影公司的幹部聯繫。

1946 年 5 月，國民黨軍得到美國的武器援助，攻勢再次增強，以 31 萬兵力，迫近整個中國東北地方。這時，總經理舒群收到共產

黨東北局宣傳部的指示，要東北電影公司立即接管舊「滿映」的器材，離開長春轉往北方根據地。舒群十分明白，這次撤退，需要日本人技術員的配合。晚上，舒群到日本人那兒，對他們說：

「跟國民黨的戰鬥又開始了，我希望大家可以帶著攝影器材一起北上逃難。我會保障大家的生活，及現時擁有的財產。為發展中國的電影事業，你們可以幫我們、跟我們一起行動嗎？假如想返回日本，甚麼時候都可以，我們不會阻撓。返回日本之前，可以協助我們嗎？」

穿著打補丁衣服的他，說話態度誠懇。日本人商量過後，決定跟他們一起行動，反正留下來也沒保障可以安全回國。

第一輪行動在 5 月 13 日，攝影、沖洗、錄音、照明器材，以至衣服、化妝品等，大量的設備器材全部搬上貨車。共有 30 台貨車向哈爾濱進發，袁牧之也同行。第二輪行動在 5 月 18 日晚上，器材少了，但工作人員超過 400 人。其中，日本人接近 100 人，包括內田吐夢、木村莊十二、大城登等及其家人。當時，持永生起疑問，為甚麼不帶走美術部用來拍攝《北滿的農業》線稿的動畫攝影器材？原來，沒人曉得拆卸。曾在東京有此拆卸和搬運經驗的他，二話不說立即拆卸，剛剛趕得上前往南長春站的火車。第三輪行動在 5 月 23 日晚上，這時，國民黨的飛機開始轟炸，中國東北大學有 20 多名學生死亡。在長春來不及逃走的人，都被國民黨拘捕，當中也包括日本人。張辛實和舒群，趕上了這最後一班列車。

目的地原本是哈爾濱，但是那裡戰局混亂，列車唯有繼續北上。在佳木斯市停留了三晚後，6月1日黎明，到達合江省的煤礦區興山。白茫茫，晨霧籠罩四方。

首先，必須確保居住的地方。終戰後，日本人離開興山，留下一片頹垣敗瓦，地板和窗戶被拆除，電器接線被切斷。尋覓到一些還有地板的住屋後，就在地板上鋪上毯子睡覺，修復住屋的木材則由礦山局提供。住屋修葺好後，終於開始建設電影製作所了。他們把破爛不堪的日本人小學，改造為沖洗、錄音、編輯、線稿攝影等必要的技術工作室；又把區內殘留下來的電影院，改造成電影拍攝工作室。

改造的情景，可見於紀錄片《新中國電影的搖籃》。這是利用電影底片中餘下的部分拍攝而成的，沖洗後一直保存著，直至1984年，中華人民共和國成立35週年時，終於輯錄成一部短篇紀錄片，記錄了新中國人民第一間電影製作所。片中看到當時27歲的持永、33歲的舒群努力工作的身影。當時，他們沒有工資，只發給生活必需品，包括蘇聯製的毛巾、牙刷、牙膏、混合豬油和氫氧化鈉而成的肥皂、衛生紙、煙草葉500克等等；也發給冬夏天的衣服，冬天是棉襖和棉褲、兔毛做的帽子和鞋子。中國人和日本人的配給都一樣，衣服最初的樣式沒分男女。大家都在拍攝工作室的飯堂內吃飯，一星期一次白米飯，其餘日子吃白饅頭、粟米、栗子或紅豆高粱飯，加上大白菜、大頭菜、白蘿蔔等菜，也有湯水等。持永從住所至工作室，只150米距離。沒錢也能維持的生活，持永自出娘胎以來還是第一次。他覺得這種生活方式也

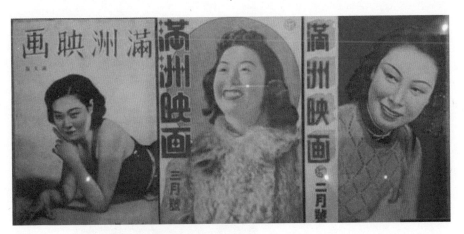

1940 年代的《滿洲映畫》雜誌。

不賴，蠻輕鬆的，每個人都平等的這種感覺，十分愜意。漫畫家大城登，在住所的牆壁上為孩子畫了一大幅漫畫。他不像其他人那樣擁有電影製作技術，但他不甘做一無是處的人，於是就獨自一人清潔倉庫中的牛糞。他的這種行為，跟逃出長春時主動拆卸和搬運動畫攝影器材的持永一樣，後來受到表彰。1946 年 8 月，日本人終於可以回國，大約半數人都這樣選擇了，大城登一家也成為其中一員。在《新中國電影的搖籃》中，可看到人們在興山車站為他們送行，雖然這被編輯成在很久以後，東北電影公司的新聞攝影隊出發的送行場面。

以興山為新根據地的東北電影公司，沒太多電影底片，只有從舊「滿映」剩下的 2 萬呎，因此特別珍惜。東北電影公司的早期工作，僅是拍攝新聞電影，還遠遠沒到製作劇情電影的階段。在新

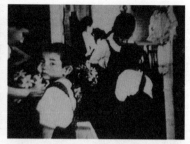

《新中國電影的搖籃》劇照。

聞拍攝上，中國攝影師大派用場，日本人沒甚麼工作。沒有劇情
電影，森川和雄也不用日以繼夜地製作電影標題了。

森川的次女、18歲的和代，8月進入美術部跟持永做線稿工作。
在新聞電影中，要以移動的箭頭和線等，在地圖上說明戰局如何
變化。這是簡單的動畫線稿，和代的工作很簡單，只需坐在照相
機旁邊，按照持永的指示，每一個曝光值就拉下快門的繩子；有
時候，充其量在透明紙上描畫一些簡單的圖而已。因為工作不太
多，她就做些編織活兒、下午參加中文學習班。懂得中文的八木
寬借了一個房間，辦了一個二十五六人的「八木中國語班」，和

代是最積極的學生。她來中國後，這是第一次正式地學習中文。此外，持永的母親也在住宅改建成的「東影日本人小學校」，負責教育日本人員工的子女。在《新中國電影的搖籃》紀錄片中，也看到在她的帶領下，小孩子做體操的場面。

8 月中旬，繼女星陳波兒到達興山後，還有 40 多名延安電影團團員，繞過戰區輾轉來到，都加入東北電影公司。1946 年 10 月 1 日，東北電影公司成立一週年的慶祝大會，在新建的禮堂中舉行。當天，也宣佈把東北電影公司改名為「東北電影製片廠」，簡稱「東影」，廠長舒群，副廠長張辛實，袁牧之擔任顧問。那天晚上，大家飲酒唱歌，猜拳輸了的要飲酒，舒群也在一直猜拳、飲得醉醺醺的中國人之中。他年底離開了興山，廠長由袁牧之代替；副廠長是吳印咸和張辛實；陳波兒任共產黨總支局書記兼技術部員。根據中國資料，直至同年 12 月 31 日，東影全廠有 278 人，日本人佔 81 人。

東影保育院中的米奇老鼠

東影保育院のミッキー・マウス

上圖｜興山的東北電影製片廠。

幼兒保育設施不足，是當時在製片廠工作的婦女普遍面對的難題。

1947 年 2 月，東北電影製片廠發生了一件對日本人來說至關重大的事情。因為戰局日益嚴峻，養活所有日本人成為難事，必須進行「精簡」。「精簡」是「精兵簡政」之略稱，方針是把不急用的人手，調往所需的地方。這是國共合作破裂，發生內戰後中國共產黨的政策。這時，製片廠需要的，僅僅是電影底片編輯、線稿等特殊技術的人。因為電影製作一點苗頭也沒有，電影導演內田吐夢、木村莊十二及森川和雄等，加上其家人們合共 43 人，被納入精簡組，將調往別的地方。能夠留下來的，包括了持永一家。

2月20日，精簡組踏著零下的凍土前往車站。火車到達佳木斯市後，他們才知曉目的地是達連河的煤礦區。有護士實習經驗的森川和代、她的姊姊和好友戶田和美，都與家人分開，在佳木斯的東北民主人民政府的醫院裡當護士兵。後來，煤礦區的人們被接回去東北電影製片廠時，已是1948年10月。

40年後，持永只仁1986年4月前往北京，來酒店跟他見面的，是作家舒群。舒群說，他對當年的日本人深感歉意，「精簡」行動是他離開興山後發生的事情，他知道後也十分震驚，曾經向上頭抗議，但沒能受理。舒群又說：「我曾經答應保障大家的生活，卻發生了那麼糟糕的事情。當時如果我在，決不會讓那種事情發生。」這40年來，舒群的內心一直歉疚萬分。

要了解興山時期的東北電影製片廠，除《新中國電影的搖籃》外，還有一部短篇紀錄片《東影保育院》，是當時的東影製作的。

東影的日本人，由於歸國或被精簡等，人數大大減少。相反，鶴崗礦務局的人卻增加了，因此，當局決定停辦東影日本人小學，孩子們都轉去礦務局的小學。但是，在東影工作的員工，需要有人照顧他們一些年幼的孩子。譬如說，持永有兩名年幼女兒，東影的中國人女員工也有幼小孩子。最初，停辦小學後，持永的母親空閒，便幫手照顧中國人的年幼孩子。其實，不只東影，在八路軍其他文化據點工作的女性，也同樣需要幼兒保育設施。因此，他們乾脆以東影為試點，用紀錄片把保育院的情況記錄下來，然後在其他根據地輪流上映，給大家參考，《東影保育院》

於東影保育院門前合照。

就這樣誕生了。為拍攝這部紀錄片，倒是興建了一間出色的保育院，建設跟紀錄片拍攝同步進行。

紀錄片一開頭，是一幅討人喜愛的小孩笑臉，然後插入電影標題「東影保育院」。這幅小孩笑臉的畫是持永畫的，配上輕快的音樂，一種歡欣的心情油然而生。音樂也在影片中不斷重複。木製的「幼稚園」招牌，掛在屋子入口處。這招牌是日本畫家製作的，中國人沒有「幼稚園」這種說法。拍攝完後，這招牌卻因過分修飾而重新製作。紀錄片中，孩子們早上起床，仍在床上磨磨蹭蹭。大約有 10 個小孩，他們幾乎都是中國人幹部的孩子，日本

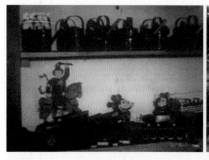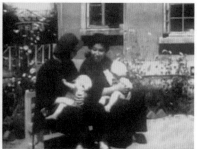

《東影保育院》劇照，左圖架子下的米奇老鼠玩具，清晰可見。

人只有持永的兩個女兒。幫手照顧的是持永的母親和妻子。最初
只有持永的母親，後來才點名妻子綾子也進入保育院工作。母親
住在保育院內，後來再加入兩個日本人女性。保育院建築物周圍
鮮花盛放，有鞦韆、蹺蹺板等，也有養雞的小舍。幼兒和年長一
點孩子的膳食，是分開處理的，不過大家都吃白米飯，大人則吃
高粱飯或粟米等。紀錄片中，看到在電子琴樂曲聲中玩耍的孩子
們，天真爛漫，可愛非常。那部電子琴，是導演木村莊十二的。
持永也在保院內教畫畫、做「紙芝居」[4]。

紀錄片中，有一個房間的畫面，讓我精神為之一振。在放置澆花
壺的架下面，那不正是米奇老鼠的玩具嗎？這個時期，到底誰人
把美國動畫的主角，帶到中國東北地區這小小的保育院呢？原來
是一位日本人畫家在這裡製作的，他也為小孩做了一些遊戲用的
木槍。所有遊戲玩具，在這裡都是手做的。

也看到有女性從保育院的陽台上，接過自己的小孩。原來工作中

4　紙芝居：日本傳統藝能，用多張卡紙畫組成的連環戲劇。（譯者註）

《東影保育院》導演成蔭（1917~1984）。

的女員工，每隔三至四小時，可以來這裡給自己的孩子餵哺母乳。幼兒可以從早上至傍晚放在保育院內託管，年長一點的就要留在保育院內生活。這裡有一個母親于藍，今天（1987）是北京兒童電影製片廠的廠長。

紀錄片中，也看到小孩的文藝演出。舞台背景是持永畫的。小孩子們扮演小雞，排列在舞台上，還有一隻大大的蛋。那時候，野兔要多少都有，所以小雞的戲服可用兔皮製作。問題是，如何把它們染成小雞的黃色呢？持永想出，把黃色火藥溶解就成了黃色。這種方法，延安的八路軍也用。八路軍的衣服是自己縫製的，染料就是用黃色火藥製成。

紀錄片的結尾，東北電影的拍攝隊乘卡車出發工作，小孩子們齊來送行。《東影保育院》，是後來電影《西安事變》導演成蔭的第一部作品。

中國第一部人偶動畫 《皇帝夢》

中国最初の人形アニメ
「皇帝の夢」

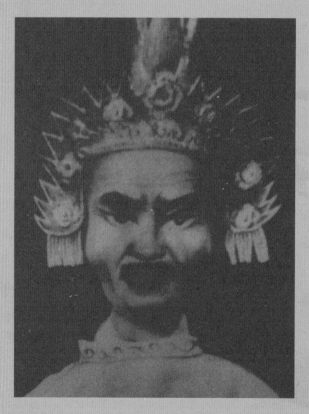

上圖│《皇帝夢》中蔣介石的京劇造型。

動畫形式的新嘗試，展示了藝術探索的不受拘束和積極創新。

現在（1987）居住北京的漫畫家華君武，是中國美術家協會副主席。

華君武 1915 年出生，漫畫資歷很厚。他 1930 年代開始漫畫創作，1947 年在東北電影製片廠開始製作新聞電影《民主東北》系列。這時，華君武替哈爾濱的新華社繪畫時事漫畫，深受歡迎。1947 年秋天，他把其中一幅諷刺漫畫和一張照片寄去了東影。

那張照片，是美國國務卿馬歇爾（George Catlett Marshall）。當時，馬歇爾提出美國對歐洲的援助計劃，人稱「馬歇爾計劃」，也被認為是輸送武器給國民黨的元凶。那張漫畫上，馬歇爾拿著大量的軍事武器，操控著提線人偶的蔣介石。

製片廠的上層領導提出，把這張漫畫也放進新聞電影中，與各地人民解放軍沒收國民黨軍武器的畫面組合起來吧！這就成了諷刺蔣介石為解放軍運來了美國的武器。

持永想，可以把華君武的漫畫製作人偶，然後拍成動畫，於是製作了馬歇爾和蔣介石的人偶。雖然僅僅 30 秒的製作，但操作人偶並非想像那麼簡單。沒有專業藝人操作，那人偶腳步搖搖晃晃，固定不來。後來，持永想出把鎢絲穿進人偶的關節內固定，然後利用逐格拍攝（stop motion）的方法。這 30 秒的人偶動畫，就花了兩天時間。馬歇爾和蔣介石的人偶，大小相同，分兩部分拍攝：一是馬歇爾操控著線，另一是給線吊著的蔣介石。

持永從沒想過，這是他有生以來第一次做的人偶動畫。沒有對白、甚麼也沒有的 30 秒，插入了新聞電影中，在電影院及巡迴放映時，比預期中得到更大的迴響。東影不只製作電影，它還背負著一項重要任務，在沒有電影院的農村、解放軍的根據地等，巡迴放映電影。於是，持永也常常成為活動放映組的一員，把放映機和銀幕等載上卡車，巡迴放映。

這 30 秒的人偶動畫，引來陳波兒的興趣，她著眼於人偶動畫的可能性。中國的木偶劇源遠流長，譬如說，福建省的布袋戲十分流行，各地也有劇團公演，但戰時就沒見了。陳波兒希望持永研究，把人偶動畫用於宣傳電影的可行性。後來，陳波兒寫了《皇帝夢》的人偶動畫劇本，修訂了兩、三稿。

華君武的諷刺漫畫《遠水不能救近火》。

持永覺得，那動畫用的人偶需要改良，人偶的關節用銀線比鎢絲好。他知道有人持有法國製造的人偶，就借來鑽研。這時候，在捷克斯洛伐克的布拉格召開了第一次世界青年節，興山的東影也有一個代表出席。捷克斯洛伐克引以自豪的人偶動畫作家伊里・特恩卡（Jiri Trnka），曾經以安徒生童話為題材，製作了一部長篇人偶動畫片《支那皇帝和夜鶯》。特恩卡把這部動畫中用過的中國皇帝人偶，送給了中國代表。那中國代表把它帶回東影後，持永窮思極想，反覆研究這人偶的關節，明白其製作方法基本上跟自己的想法一致。

特恩卡的人偶，高 15 厘米。早前，持永為 30 秒作品而製作的蔣介石等人偶，因本來打算用於人偶電影而非動畫，身高有 50 厘米。現在，《皇帝夢》需要重新製作 20 厘米的蔣介石和馬歇爾的人偶。

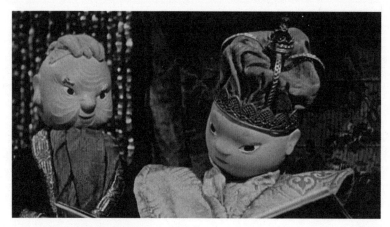
捷克人偶動畫《支那皇帝和夜鶯》。

《皇帝夢》採用京劇形式。動畫開頭，蔣介石坐在舞台後台的鏡子前化妝，這時，美國大使馬歇爾帶著一個花籃來訪，花籃裡放著飛機、大砲等，圖謀跟蔣介石換取中國的主權。接著，蔣介石穿著京戲服裝登台亮相，共演出四齣戲，每齣戲都有戲名。

第一幕「跳加官」：登上總統寶座的蔣介石，一邊對美國阿諛奉承，一邊也跟共產黨合作，兩面性發揮得淋漓盡致。

第二幕「花子拾金」：阿諛奉承的一群人向蔣介石送贈金錢。

第三幕「大登壇」：蔣介石準備召開國民大會，「國民大會」的發音跟「刮民大會」差不多。圍攏在蔣介石身邊的，都是一班恭維他的、唯唯諾諾的狐狸、老虎狗等。牠們為蔣介石歌功頌德，慶賀「國民大會」。此時，不知甚麼人扔出一根骨頭，牠們就立即你爭我奪。所謂「團結」，僅僅是紙上談兵。牠們的真面目，就

是想利用別人，不勞而獲。

第四幕「四面楚歌」：形勢強差人意，蔣介石命令增加稅收。正在此時，偵察兵飛奔進來，「報告！」「怎麼啦！」「我軍打敗仗啦！」接二連三的報告，盡是壞消息。國民黨軍無論政治、經濟、軍事都節節敗退。人民怒不可遏，戰火四起，蔣介石逃到哪裡都處處受阻。

這種京劇形式表現的情節，必須利用逐格拍攝。持永不熟悉京劇，因此有中國人導演于彥夫當助手，片刻不離持永，加以指導。人偶的足部特難控制，稍不留神，立足點就有落差。演員兼廠長袁牧之來看樣片試映時，也給持永示範了京劇的動作。在第四幕蔣介石逃走的一幕，為製造火焰噴出的效果，利用了吹焰燈。當調節好吹焰燈後，就利用逐格拍攝，製造大火的效果，在蔣介石逃走的方向，火勢一直蔓延。舞台落幕，臉部被燒傷的蔣介石跑去後台。人偶的臉用顏料畫出消瘦的陰影，再塗上凡士林和潤滑油，做成燒傷的效果。蔣介石紮上繃帶後，馬歇爾再次登場。他抱著一支超大針筒，替垂頭喪氣的蔣介石注射。然而，這支強心針沒起作用。劇終，是一張「上演中止」的海報。聲演蔣介石的，是一個聲音酷似蔣介石的人。

這三卷電影底片約 30 分鐘，持永花了 24 天拍攝。有時工作通宵達旦，回宿舍途中，白茫茫一片，晨霧籠罩著大地，這讓他回憶起初到這塊土地時的景象。持永提出建議，把小滾珠夾在人偶的關節內，就可以任意轉動。小滾珠在東影內的機械工場用車床製作，相當費神。

《皇帝夢》的拍攝情況。

《皇帝夢》中，馬歇爾為蔣介石打強心針。

中國第一部人偶動畫《皇帝夢》，於 1947 年 11 月完成，放在第四集《民主東北》內，於各地上映。製作人員——劇本：牧虹；攝影：池勇；美術：史漫雄、池勇。池勇是「持永」以中文發音的同音字，牧虹就是陳波兒。

1948 年 10 月 19 日，解放軍再度解放長春，東影依然在興山推動新聞電影，並開始著手第一部劇情電影《橋》。持永製作東影第二部動畫《甕中捉鱉》，是在《皇帝夢》之後一年。但是，在製作《甕中捉鱉》之前，持永成為了思想檢討會的檢討對象。

在東影廠內，中國人之間的思想檢討會十分活躍。這種檢討會，是在伙伴面前講述自己的過去，聽取大家的意見後，進行自我批判。它也在日本人之間實施，持永是第一人。「思想檢討會」聽起來好聽，實質上很容易變成雞蛋裡挑骨頭的一種個人攻擊。持永被追問加入「滿映」當臨時員工的原委等等。批判持續三天，那天晚上，廠長袁牧之忽然召見持永，袁牧之的夫人陳波兒也在場。袁牧之吩咐他第二天乘火車前往哈爾濱，原來，在持永不知情下，他們已在準備製作動畫片。在哈爾濱的新華社，有一個名叫朱丹的漫畫家正等著持永。朱丹跟華君武並駕齊驅，皆是當時受歡迎的時事諷刺漫畫家。

第二天，一個小八路穿著軍服，配帶一個裝著毛瑟槍的木盒，跟持永一同出發。列車到達哈爾濱前這三天，少年每一餐都給持永帶來大量饅頭、雞肉等。

持永在哈爾濱見了朱丹。這次的《甕中捉鱉》跟《皇帝夢》一樣，以蔣介石四面楚歌為主題，諷刺了佔領城市的國民黨軍，遭到在農村廣泛建立據點的解放軍逐步追擊的窘境。持永把朱丹的劇本及印象消化後，製成了一個個分鏡，然後畫成圖畫，貼在新華社房間的牆壁上。這跟迪士尼攝影工作室的做法異曲同工。

同在新華社工作（但和動畫無關）的漫畫家華君武，看到牆上的畫，也表達了充滿善意的意見。三人談得起勁，持永不太懂中文，就用動作和圖畫表達。持永來了哈爾濱兩星期，過了一段愉快的時間，完成了背景畫。在這裡，持永還重遇了在「精簡」時沒有被派去煤礦區，而是在東北畫報社做插圖的木村莊十二。

為甚麼持永的思想檢討會突然被中止，給派去哈爾濱呢？對袁牧之等中國人廠方來說，持永儘管製作了《皇帝夢》這等重要的作品，但是，他在日本正要敗戰時入職「滿映」，這是難以理解的。思想檢討會上的內容，袁牧之他們當然向上級匯報了。他們知道新動畫片的計劃，也認為思想檢討會再繼續下去也沒有意思，於是決定把持永送去哈爾濱。持永推想，這也許就是思想檢討會突然被中止的理由。

持永返回興山後，向廠長袁牧之匯報了情況，並給他看了所有草圖，不知不覺中用上中文交談。陳波兒也同場，正在暖爐上用牛奶鍋煮紅豆甜湯，放了白砂糖後，她給持永遞上一碗，說：「這是我最愛吃的。」當時，甜食都用麥芽糖，能用上白砂糖等是稀有的。陳波兒待持永匯報完後說：你今後的方向已十分明確。持

陳波兒，寫《皇帝夢》劇本時使用筆名「牧虹」。

永想，哈爾濱之行也許是試金石。他重新沸騰起來，感到若可以在新中國的動畫事業上發揮自己的作用多好啊！袁牧之說，將會從訓練班抽出五個年輕人給持永。

興山的東北電影製片廠，於 1947 年春天辦了電影訓練班，在農村招募了一批青年進入電影界。從第一期至 1949 年的第四期，共 350 位新人在東影受訓，後來在電影界很多活躍的中堅分子，都來自東影，有技術員也有演員。持永也曾在第一期和第二期訓練班，教授電影技術。《甕中捉鱉》在 1948 年 10 月開始製作，剛好第三期訓練班結束，畢業後給分配到持永那裡的，有段孝萱、游湧、王玉蘭等。

段孝萱，1931 年出生，原居於哈爾濱，後因國民黨和解放軍內戰激烈，移居黑龍江省腹地，因訓練班招募而來到東影。今天（1987），她成為上海美術電影製片廠攝影師的老將。

國共內戰，蔣介石軍在四平市戰役中受到孤立。《甕中捉鱉》的內容貼近這時期的形勢，這部動畫必須加快完成。袁牧之提出，讓一直在東影保育院工作的持永夫人，也加入持永的訓練班，因為她在女校讀書時曾涉獵過油畫，這可以發揮她的繪畫技術。

《甕中捉鱉》是東影第一部賽璐璐動畫，製作時問題叢生。首先是賽璐璐，它是「滿映」時代的東西，厚 1.8 毫米，透明度奇差，猶如賽璐璐的墊子，故畫面出現二重影子。無計可施之下，唯有塗上薄薄的紫色加以掩蓋。其次是畫材，顏料、畫筆都不敷應用，持永只有再去哈爾濱購買。因為沒有揉和顏料的阿拉伯膠，就改用氧化鋅和碳煙做成黑色。持永夫人負責把這些買回來的東西，放在磨砂玻璃上調製顏料。幾經測試，終於調製出可畫在紙上的顏料。但是塗在賽璐璐上，卻出現了濕度的問題，顏料在雨天不容易乾，引致白色和黑色分離變色。因此，唯有製作晴天用和雨天用兩款顏料，每次看著濕度計，使用配合不同的種類。這樣，從白色至黑色之間，就製作了六種不同程度的灰色。至於賽璐璐，拍攝後用紗布小心翼翼地抹乾淨，留待下次再用。若過分粗暴地抹，會留下痕跡，所以持永沒把這工作交年輕人，由夫人一個人做。結果，持永夫人充當了持永的助手兼雜工，由始至終只做電影底片和賽璐璐等管理工作，沒有作畫。

原畫、動畫、背景，一一由持永親自上陣。訓練班來的五個年輕人不能即刻派上用場，必須經過多次訓練後，才能做描線、上色等工作。持永在訓練班教授動畫技術時，從素描開始，沒甚麼指導要領。然而，他們對正式學習畫畫非常雀躍，求知若渴，吸收很快，兩年後已經可以做原畫和動畫。段孝萱、游湧、王玉蘭等，這時也可以做描線、上色等工作了。

《甕中捉鱉》於 1948 年 12 月完成，是一卷約 10 分鐘的作品，放在第九集《民主東北》中，在農村、解放軍根據地等巡迴上映。持永也加入這移動放映隊，看看觀眾對自己的電影之反應。35 毫米放映機和發電機，放入一台大型卡車上。那時候，所有器械都很大很重。觀眾急不及待，未到天黑的上映時段就來到了，坐在白色大銀幕兩側。發電機發出嗚嗚聲，銀幕上出現了蔣介石。

影片中，蔣介石得到美國援助而擴大內戰，攻擊解放軍的解放區。解放軍頑強抵抗，追擊至蔣介石的堡壘。他的堡壘是一個水甕，給解放軍用腳踢破後，現出烏龜身的蔣介石。最後一幕，是解放軍用勁抓住他的脖子。觀眾們拍案叫絕，掌聲不絕。

這部動畫，只有音樂沒有台詞。正如報紙刊載的諷刺漫畫，用簡單的標題就能讓人明白，《甕中捉鱉》也一樣，只用動作變化，就能傳遞它的訊息。製作人員——編劇：朱丹；導演和動畫設計：方明（持永只仁）；背景：安平；音樂：劉鳴寂。

持永這是第一次使用中國名字「方明」，寓意中國的動畫未來一

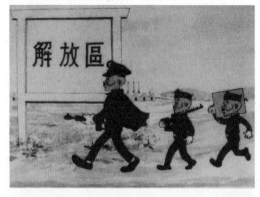

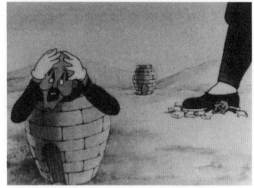

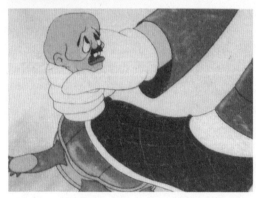

《甕中捉鼈》中的蔣介石。

片光明，是陳波兒給起的。持永的妻子綾子也有中國名字，叫李光。此外，于彥夫在這部動畫中也有協力，充當導演助手。

1949 年 1 月，北京解放。2 月，袁牧之離開興山前往北京，吳印咸繼任東影的廠長。4 月，在共產黨中央宣傳部指導下，中央電影管理局在北京成立，袁牧之任局長。4 月初，東北電影廠也重返已經全部解放的長春，「滿映」的建築物全為東影所有。5 月，上海解放。

7 月 2 日，在北京召開了中華全國文學藝術工作者代表大會（第一次文代會），集合了全國 800 名以上的文藝工作者代表，共同協商解放後文藝活動的應有做法。東影的副廠長張辛實也有出席，大會上，他匯報了長春的日本技術人員和年輕人一起製作動畫的進展。對此表示了興趣的，是漫畫家特偉、兒童文學作家金近、解放軍文工團的靳夕三人。

特偉（本名盛特偉），1915 年上海出生。20 歲出頭已是上海漫畫界紅人，活躍於上海和香港之間。1937 年開始，跟張樂平一起組成抗日漫畫宣傳隊，走遍各地，繪畫抗戰漫畫。1941 年，在香港出版了《特偉諷刺漫畫集》。

靳夕，1919 年天津出生。參加抗日戰爭後，當上《部隊生活報》的美術編輯，之後擔任華北軍區月刊雜誌《戰友》的副總編輯。

持永只仁於日本拍攝人偶動畫的情景。

1949 年 9 月，三人陸續來到長春，加入東影持永的小組後，美術部的動畫班（正式名稱是美工科卡通股），改名為「東北電影製片廠美術片組」，組長是特偉、副組長是靳夕。

同年 10 月 1 日，中華人民共和國成立。在北京的中央人民政府文化部管理下，成立了電影局，局長是袁牧之。電影局之下，設立了藝術委員會和技術委員會，藝術委員會的負責人是蔡楚生、陳波兒。這一天，也是東影建廠四週年紀念日，在長春舉行了全廠慶祝大會。12 月，蔣介石軍敗走台灣，國共內戰總算結束，抗戰宣傳電影的季節過去了。持永他們在興山製作的兩部短篇動畫

《皇帝夢》和《甕中捉鼈》，是內戰最盛期至新中國成立前的重要電影，有著特別的意義。雖然兩部都是動畫片，但是對象決不是小孩子。負責政府文化部的夏衍明確指出，由於國內形勢已經穩定下來，今後動畫的基本方針，應以小孩為對象。

動畫今後的方法論也在討論之列，首先是動畫用語。在此以前，多用「卡通」這個詞，但它來自英語，這跟新中國開展的電影事業不相稱。於是特偉提出以「美術電影」代替。動畫，就是一種美術電影。那段時期，除賽璐璐動畫和人偶動畫外，將有甚麼美術形式加入動畫中，是難以估計的。但是，今天回顧中國動畫的發展，這用語確是適切的。「美術電影」是中國特有的用語，比起「卡通」，更能夠把動畫這電影的特殊領域，提升至藝術的高層次。東影的動畫組，就因此改名為「美術片組」。

東影重返長春後，除在興山招募的年輕人外，美術片組也加入了一些新人。其中一個叫王樹忱，1931 年出生於中國東北地區。他生性熱愛畫畫，東北大學藝術學院畢業後，進入魯迅藝術學院學習美術，1949 年畢業後由學校推薦到長春。

何玉門和何郁文兄妹也一起加入了美術片組。何玉門是掌握各種畫法的動畫師，後來成為上海美術製片廠的中堅分子。妹妹何郁文則在美影廠擔任秘書工作。

在佳木斯解放軍基地當護士兵的森川和代，也可以退役了。她領了紀念冊後，穿著胸前有「中國人民解放軍」標誌的軍服，返回

長春。父親森川和雄從精簡組返回長春後，再次成為字幕師，忙於電影《橋》的標題等工作。和代的母親由於在煤礦區一年半的生活，營養失調，導致脊椎骨瘍，要離開長春入住大石橋醫院。和代左手腕也有傷痛，後來知道，是因為在連消毒也沒有的醫院工作時，細菌從傷口入侵至骨髓。但是，和代沒怎麼理會，經過一個月休息後，給分配到持永那兒。

美術片組不足 20 人，以特偉、靳夕、金近、持永為中心。軍服裝束的靳夕，負責為年輕人講解繪畫藝術的起源和發展。東影員工都住在附近的宿舍，無論上班時或下班後，都來往緊密，還會一起參加每週六在電影廠內舉行的舞會或電影放映會。跳舞是森川和代等年輕員工最大的娛樂，舞會上播放著《喀秋莎》等歌曲。

放映會以蘇聯電影為主。其中有一部短篇動畫《灰脖兒》（*Little Gray Neck*，1948 年作品，導演是 Vladimir Polkovnikov 和 Leonid Amalrik），在日本也有公映，是蘇聯一部著名的優秀作品。

《灰脖兒》的故事敘述湖泊中一群野鴨南渡避寒，一隻小鴨子卻被遺留下來，只好獨個兒在森林度過寒冷的冬天。一頭狼一直對牠虎視眈眈，但森林中一群動物齊心合力幫助牠。可愛的兔子給小鴨子紅色果子吃，讓牠恢復活力；大鳥教導小鴨子飛行，讓牠成長。那一頭狼，一直在冰地上伺機接近小鴨子。未幾，春天來了，母鴨返回湖泊，跟羽翼已豐的小鴨子重逢，展現了大自然春回大地，美麗動人的景象。持永看了多遍，認為這是他眼前唯一一部可充當教科書的最好的動畫作品。

兒童文學作家金近，為小孩子寫了第一部動畫劇本《謝謝小花貓》。故事敘述小花貓負責村子裡的守夜，在家織布的母雞太太，生了一隻特別大的雞蛋，卻給老鼠偷走了。老鼠遇到小花貓，慌張中把雞蛋放下逃跑了。最後，小花貓和母雞等，合力把老鼠繩之於法。

美術片組開始討論如何把它製作成動畫。那個年代，甚麼事情都必須經過大家的商議。年輕人們大多是 20 歲前後，最年長的也只不過 23 歲。

這是第一部為小朋友而製作的動畫，希望發揮中國民族的特色，以農村為舞台，反映農民實際的生活。於是，持永帶著負責背景的安平、負責動畫的段孝萱和王樹忱等，乘坐卡車前往長春郊外的農村寫景取材，在農民家住宿兩宵。

他們把農家的日常用品、家具、農具、農民衣服等作了些草圖，回去後把它們排在一起研究。這部動畫中，母雞衣服的模樣等細節，就出自這些草圖。

持永夫人還是負責調配顏料，她花了很多心機讓色調穩定下來。森川和代負責在賽璐璐底部上色、王玉蘭負責描線、何玉門和游湧負責繪畫。這時，已經可以用上蘇聯入口的賽璐璐，它又薄、透明度又高，但是運來時就是一大卷，必須讓持永夫人和森川和代把它們剪裁出來。

美術片組遷往上海

美術片組、上海へ

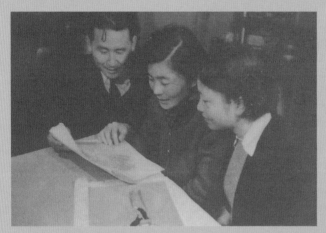

上圖｜返回日本後不久的持永夫婦和森川和代（右）。

新中國對動畫藝術的重視，
促成創作團隊從寒冷的長春
遷至繁華上海。

1950 年 2 月 3 日，特偉和持永前往北京。今後，在新中國的兒童
教育中，動畫意義重大。為了動畫的發展，上級下達了一個方
針，就是美術片組跟電影組分開，並且離開長春，把製作據點調
往其他地方。原因是招募人材時，住在溫暖南方的人，難以聚
集到北方這天寒地凍的長春。因此，特偉和持永依照東影廠長
吳印咸的指示，前往北京跟電影局商討。在北京，持永跟夏衍見
了面，也再次見到興山時代的幹部們，如電影局局長袁牧之等，
並給這些舊相識介紹了特偉。最後，他們決定把美術片組遷往上
海，同時知道了萬氏兄弟的三弟超塵原來也住在那裡。

兩人乘坐火車，直往萬超塵那裡。超塵聽特偉他們要到訪，就把自己設計的動畫拍攝台，在上海電影製片廠的其中一個工作室組裝起來。超塵為了不讓國民黨軍拿走這拍攝台，特意把它拆散，分散各處收藏。上海的動畫事業，後來全憑這拍攝台才能開展。

上海是特偉的地頭，輪到他盡東道之誼，介紹朋友給持永認識。就這樣，持永認識了漫畫家張樂平。1909 年出生的張樂平，是跟特偉一起組成抗日漫畫宣傳隊的伙伴。1947 至 1949 年，他在報紙連載漫畫《三毛流浪記》，以上海為舞台，主角是戰禍中顛沛流離的孤兒。孩子們掛著價錢牌賣身等畫面，生動地描繪出混沌期的上海。持永也目睹過凍死的嬰兒被搬上木頭車，在解放後的上海，《三毛流浪記》描繪的貧困景象仍俯拾皆是，持續了一段時期。

特偉和持永，在上海街頭買了當地的甜小吃，在電影院欣賞了《亂世佳人》和《北非諜影》等久別重逢的美國電影。

接著，兩人去了蘇州。因為他們在北京聽說，蘇州的美術專科學校有一個畫家，正在指導動畫製作。

這個畫家名叫錢家駿，1916 年 11 月生於蘇州，1935 年畢業於蘇州美術專科學校，其後一直從事美術有關的工作。1939 年起，他對動畫生起興趣，開始了研究，1940 年在上海放映了他的第一部短篇動畫《農家樂》。當然，他也看過萬家兄弟的《鐵扇公主》等，但是彼此沒有聯繫。由於他以短篇作品、線稿工作為主，故一直隱身於萬氏兄弟之後，日本也大概不認識他。但毫無疑問，他也

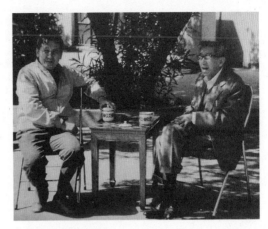

持永只仁（左）與特偉。

是中國動畫草創期的重要人物之一。

蘇州美術專科學校的校園秀麗怡然，庭園經過精心修整，草木處處，古石嶙峋。穿過一條前往錢家駿家的必經之路，一間玻璃帷幕屋映入眼簾，屋內種了植物，還排列著許多與人等高的希臘雕像。讓持永吃驚的是，維納斯等雕像之下腹，竟然破損不堪，原來是被日軍用槍打碎的，持永愧疚得難以抬頭。

兩人跟錢家駿見面，是因為開展上海的動畫事業，需要他介紹人材。翌年 1951 年，錢家駿跟他的學生一起去北京，在北京中央電影學院教授動畫。1953 年 7 月學期結束，他跟五個學生來到上海，加入特偉、持永他們的上海電影製片廠美術片組。錢家駿 1951 年為教授動畫，製作了中國第一部動畫教科書，可以說，他

不僅是動畫製作，還是培育動畫師的中國先驅。

特偉和持永此行，也去了廣州的美術學校，和刊登了報紙廣告招募，2 月底進行面試。當中，來了一個錢家駿的女學生，住在上海，叫作唐澄，當時約 20 歲後半。她不單畫功深厚，且情感豐沛、心思縝密，後來成為動畫製片廠重要的一員。

為確保即將到達上海的長春美術片組員工的工作地方，2 月，特偉和持永東奔西走，忙得不可開交。曾幾何時進駐了中華電影總公司的漢彌爾登大樓，那裡的八樓現在成為他們臨時的辦公室。

3 月 14 日晚上，在長春舉行了東影美術片組員工的歡送會，副廠長張辛實及美術片組副組長靳夕致歡送詞。3 月 17 日，美術片組 20 多人出發前往北京。這時，森川和代仍然選擇跟母親和姊妹分開，跟動畫組一起行動。在長春這段期間，她跟段孝萱成了好友，期待能跟她一起工作。和代一直沒時間去老遠的醫院探望母親，再次跟母親見面時，已是返回日本之後。而父親森川和雄，則留在長春當字幕師。

美術片組的人初到北京，在北京電影製片廠的宿舍住了大約 10 天，遊覽了城市。從北京到達上海後，他們暫住在漢彌爾登大樓八樓。這裡放滿了器材，男生住在這裡，女生則住在另外的宿舍。「上海電影製片廠美術片組」，從這時起重新出發，成員有特偉和持永一共 23 人，再加上持永的兩個女兒及靳夕的妻子。這裡的日本人，只有持永一家及森川和代。

這個臨時工作室，他們只逗留了大約一個月。這期間，上海市市長陳毅、上海市電影局局長夏衍曾到訪，跟他們一一握手勉勵，19歲的王樹忱激動得面紅耳赤。

森川和代在漢彌爾登大樓露面，也只有最初的兩天。因為，在前往上海的火車途中，和代的左手腕再次疼痛難耐。到達上海後，持永的母親就陪同她，到舊法國租界的一間醫院治療。醫生告訴和代，手腕已經化膿，細菌入骨，假若再置之不理，恐怕要把手腕切除，令她非常不安。手術當天，好友段孝萱也來了，持永的母親則做了些日本醃菜來探望。大約一個月後，和代出院，左手用夾板承托、用繃帶吊著，後來她穿上長袖襯衣，遮掩著繃帶。

這時候，美術片組已遷往上海電影製片廠的攝影所。這建築物原是中華電影的攝影工作室，現在是上海電影的技術廠，進行錄音、沖洗等工作。美術片組佔用二樓，在這裡完成了長春時做到賽璐璐階段的《謝謝小花貓》。在這建築物前面，剛起了一幢新房子，成了他們的宿舍。森川和代的記憶中，二樓是女生宿舍，可讓她安靜讀書；一樓是單身的男生宿舍，他們活躍調皮。在同一幢但不同入口的一樓和二樓，住著持永等持家之人。

美術片組分作上色班和描線班，森川和代是上色班的負責人。最早階段，蘇聯進口的賽璐璐，會清洗後再重用兩至三次。負責清洗拍攝後的賽璐璐的，主要是上色班和描線班。描線時也必須小心翼翼，避免賽璐璐留有痕跡，有痕跡就不能重用。賽璐璐要用幼鹿皮輕輕拭擦，是一件非常艱辛的工作。和代憶述，她再也不

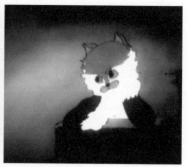

《謝謝小花貓》劇照。

想做那種工作。持永夫人負責檢查清洗、拭擦後的賽璐璐是否留有污漬；也檢查送往拍攝前的賽璐璐，譬如描畫的線是否乾透、上色有沒有給遺忘等。和代在長春時已穿著軍服，在上海也如是，跟靳夕一樣。也是因為最初只有軍服，工作時還戴著軍帽。當護士兵時，她長了兩條辮子，和其他八路軍的女兵一樣，盤起在軍帽內。持永常提醒和代，頭髮不要掉進顏料內，也不要弄髒賽璐璐。

《謝謝小花貓》的製作人員——編劇：金近；導演：方明（持永只仁）；背景：安平、梁克立、劉鳳展；動畫：何玉門、游湧、王樹忱、尚世順；作曲：蘇民；繪製：上影美術片組。影片中特別標示全體參加繪製，可見美術片組對其第一部作品的幹勁和熱忱。

流星劃過夜空，小花貓跳上屋簷那一幕，考驗了透光技術。片中難以忘懷的，是那歡快的歌曲。母雞生蛋的那段情節，也是節

戴上軍帽，正在上色的森川和代。

奏輕快的歌詞：「咯咯咯咯，咯咯咯咯，生個大雞蛋，想想就快樂，大雞蛋，大蛋殼，孵出小雞來，就會叫咯咯，叫咯咯，叫咯咯，就會叫咯咯。……」這部動畫在小學放映，小孩子們一邊唱歌一邊遊戲。這首為幼兒而寫的主題曲，易唱易記，在上海的幼兒和小學生中風靡一時。不，應說在成年人中也盛極一時。因為，製作電影的員工必須懂得唱，住在動畫工作室後面的作曲家黃准，也曾經成為他們的歌唱指導。上色班和描線班也必須懂得唱。和代、特偉、持永也要唱，還有王樹忱、段孝萱，所有美術片組的人，隨時都哼得出來，成為他們 40 年前的集體回憶。

美術片組在 1950 年完成的工作，就只有兩卷電影底片（約 20 分鐘）的《謝謝小花貓》而已，就算說全是新嘗試，工期也相當優悠。因為自由時間多，又有大型運動場，在電影廠也舉行了運動會。21 歲的森川和代精力旺盛，比任何一個中國人都跑得快；持

動畫《謝謝小花貓》。

永的夫人綾子，擲手榴彈也比任何人擲得遠。因為她在女校時曾接受軍訓，得第一名是輕而易舉的事。當然，這並非真手榴彈，僅是同形狀、同重量而已。在上海，持永夫人也有上電影院，特別是《亂世佳人》，今天還記憶猶新；在電影廠的參考試映會，也看過迪士尼的長篇動畫《幻想曲》（Fantasia）。「滿映」有《幻想曲》的電影底片，故持永在「滿映」時也看過。當時，在上海的外國資產被凍結，所以除《幻想曲》外，電影廠還把《白雪公主》的電影底片，從電影院那裡拿來看。有些電影底片破爛不堪，必須把它的齒孔修復。在「滿映」的倉庫裡，有德國製的剪影（silhouette）、剪紙的政治宣傳動畫等等，這些電影底片也拿來上海，成為珍貴的研究資料。

1951 年，美術片組製作了第二部動畫《小鐵柱》。編劇：靳夕；導演：特偉、持永。是一個小男孩幫助好友小熊和兔子等的故事。

首先，劇本必須送去北京的電影局審查，然後根據劇本上的各種批註進行修改、製作。差不多完成時，一定要在北京舉行試映會。導演特偉和持永，拿著《小鐵柱》三分之二的電影底片，乘火車前往北京，在相當於今天北京飯店之處住宿了一晚。試映室也在那裡，周恩來總理出席了試映會。每次電影試映會，周總理一定出席，也十分重視兒童動畫。後來他還說，中國的動畫，在電影中也是比較優秀的領域。《小鐵柱》的製作人員——動畫設計：何玉門、王樹忱、游湧、尚世順、唐澄、杜春甫等；上色：森川；調色、檢查：李光（持永夫人）。這雖然是一部黑白動畫，但調色的工作也很重要，因為必須調製各種程度的灰色。森川除了上色外，還協助描線。

把動畫電影總稱為「美術電影」、「美術片」沒有問題，令特偉煩惱的是，動畫中的一個領域——賽璐璐動畫的命名。人偶動畫，可命名為「人偶片」；然而賽璐璐動畫，以前稱作「卡通片」、「漫畫片」等。「漫畫」一詞來自日本，本來跟英語「卡通」那樣，用於印刷本漫畫。那麼，以甚麼新名字用於電影呢？持永靈機一閃，想出「動畫」這詞。特偉說：「好啊！這命名讓人一目了然！」就這樣，決定了「動畫」這名字。無獨有偶，日本戰後也開始用「動畫」一詞，以前是用「漫畫電影」。不過在日本，「動畫」不只用於賽璐璐動畫，很多時是動畫整體的總稱。在中國譬如說「中國動畫學會」，也是一樣的用法。無論

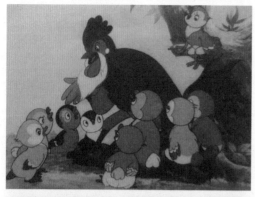

上｜動畫《好朋友》。
下｜人偶動畫《胖嫂回娘家》。

如何，「動畫」一詞，是持永帶進中國的。它作為技術用語，在中國、日本都是相同的意思，即不同於「原畫」僅繪畫開頭和結尾的主要動作，還必須把動作的變化，分段畫成多幅圖畫。「美術電影」是戰後中國內地出現的新用語，所以香港、台灣等地沒採用，而用「動畫」、「卡通」等名。

轉移到上海後，持永的職銜跟萬超塵一樣，是上海電影製片廠的

「總技師」。萬超塵給森川和代的印象是開朗和善、不擺架子。他會說一點日文，每次見到森川，就用日文跟她逗樂，說「早安」「午安」「是嗎，是嗎」。不能說完整的日文句子時，就搭上一點中文，給森川感到和藹可親。

森川用工資做了一套淺灰色的衣服。長春的東影有發工資，但來到上海後，工資金額由集體決定，衣服也不容易買到。而且，她心中一直掛念著遠在大石橋醫院的母親，於是拜託一起做上色的中國人女同工，通過她的親戚在香港買了鏈霉素，用光了所有工資，還要向上色班的同伴借點錢。這時期，抗生素在日本也十分昂貴，不容易入手。1951 年年底，藥送到大石橋醫院。然而，這小型醫院連鏈霉素也沒聽過，要向大醫院的醫生請教其用法，母親才能夠活下來。若果沒有這些藥，脊椎骨瘍惡化，恐怕回不了日本。

1951 年 5 月，持永也進了醫院。他左腿本來就有關節炎，在天寒地凍的興山復發，來到上海後，因怕影響工作而沒立即進院。手術順利，在醫院住了兩個月後回家休養。持永夫人也常叫當過護士兵的森川，去她家作看護。持永腿上的石膏，是森川拆掉並換上繃帶的。

這一年秋天，美術片組遷往上海市西區萬航渡路，舊英國租界的一幢建築物，到今天（1987）還在這裡。國民黨時期，這是上海副市長的官邸。官邸中，有三間又大又漂亮的浴室，其中一間，他們用作顏料製作室，其他的用作繪畫室。副市長司機住的另一幢房用作攝影台室，浴室成為底片沖洗房；也建造了員工飯堂。

今天的人偶動畫攝製所，當年住著美術片組及上海電影製片廠的演員組。官邸中的廣大庭園，他們改作運動場。製片廠前，有一間賣熱水的公眾浴場。在浴缸中，加兩桶熱水、一些冷水，溫度剛剛好。大門前，有一棵小小的夾竹桃。

今天，這幢建築物已面目全非，加建了不少建築物。只有製片廠正面的大門及建築物內的螺旋形樓梯，還能讓人依稀感受到當年的風韻。

在製片廠內的其中一房間，持永放置了一大塊黑板，開始教授素描和動畫的專業知識。他也要求上色班的森川和代來學習寫生畫。學生們曾經互相為對方繪畫肖像，森川今天還保留著當年唐澄為自己畫的炭筆人像畫。唐澄嫻雅溫婉、畫功了得，森川很快跟她成了好友。

每週三堂課，持永也不得不用中文授課。雖然不是完整的中文，學生也大致明白。有學生根據邏輯推理，還充當了持永的翻譯員呢！學生熱心學習，經常到持永家串門，其中包括負責上色、後來跟杜春甫結婚的吳萍萍，以及後來成為王樹忱妻子的陸美珍。

他們來到上海後為了學習，不知看過多少遍蘇聯動畫《灰脖兒》。每次看完後就討論，然後再看再討論，「鳥兒飛翔的畫面，也許是用電影中的畫面繪畫而成的吧？」等等，大家七嘴八舌，喋喋不休。

森川的好友，女動畫師唐澄。

有時候，特偉來看學生們作畫，他住得遠，常在持永家吃午飯。因為特偉胃不好，不能在製片廠的飯堂吃，持永家有一個保姆，專為特偉做飯。吃飯時，兩人天南地北，無所不談。

同一年（1951 年）11 月，陳波兒來到新的製片廠探訪美術片組，持永已很久沒見她。看來身體還不錯，但她本人說身體不好，因心臟本來衰弱，需要小心保護。11 月 9 日晚上，演員們為陳波兒舉行懇談會，持永也有出席。席上，有一演員慨嘆自己在電影中一直做壞人角色，今後也許還要做下去。陳波兒表示同情，也很認真地、耐心地解釋壞人角色的重要性。結果，懇談會只圍繞這話題而告終。之後，看出她有點疲累。不料，這一握手話別，竟成永訣。持永後來聽說，那晚陳波兒跟大家分手後在電梯內昏倒，終年 41 歲。持永至今仍記得，她那雙嫣紅色的襪子。

在新製片廠，幾乎每天都有舞會，人氣十足。森川擅長跳舞，常跟游湧及演員組的人共舞。

金近編劇、方明導演的下一部短篇《小貓釣魚》，開始製作。自遷到新建築物後，上色和描線合併為一組，在同一房間工作。描線一人與上色二人成為一組，賽璐璐描線後就能立即上色。森川是上色描線組的負責人。這時，需要增加人手，招募上色人員。不僅動畫工作人員，人偶藝術家虞哲光、作家馬國亮、電影美術章超群、水彩畫家雷雨等藝術領域的人，都前後加入了上海的美術片組。

製片廠也需要會計、事務等員工。當年錄用了一個人，就是今天（1987）上海美術電影製片廠的廠辦公室主任（秘書室長）佘百川。面試時，這個上海仔塗髮蠟、穿西裝、結領帶，一身氣宇軒昂的打扮，起勁地表達自己對電影的熱忱。在對答問題時，特偉和持永不由得不佩服地說：「他豐富的內涵知識，確實跟外表不同呢！」今天，他在製片廠還是人所共知的愛打扮，工作也爽快利落、對人有禮。森川對他的印象很深，他跟特偉一樣，在上海一流的洋服店訂做貼身的西裝，跟其他東北來、土氣沒消的同伴比較，別樹一格。

兩卷的短篇《小貓釣魚》，花了很長時間製作，預算的 1,300 萬元，超支成 1,800 萬。因為，這期間發生了朝鮮戰爭。同時，1951年 12 月至 1952 年夏天，中國展開了揭露官僚貪污及資本家不法行為的「三反五反運動」。在電影廠，公器私用之類也成為批鬥對

《小貓釣魚》劇照。

象，由幹部帶頭自我批評。《小貓釣魚》也因散漫的內容而受批判，檢討會花了不少時間，完成時間因而延長，但作品卻受到好評。故事敘述一隻專注力不足的小貓，經過失敗後，專心一致，最後成功釣了一條大魚。這部動畫成為小學一年級的必看教材，黃准作曲的主題曲，在小朋友之間流行。森川請持永畫了這隻小貓，讓她刺繡在枕頭套。至今，這塊枕頭套仍然保留著。

1953 年，美術片組製作了《採蘑菇》，是兩隻兔子採蘑菇時發生爭執的故事。編劇：金近；導演：特偉；美術設計：何玉門、王樹忱；技術指導：方明。這是持永在中國的最後一部作品。這一年，日本紅十字會和中國紅十字會決定，日本人可以回國。

3 月，第一艘船，持永的母親和兩個孩子先回去。5 月，第二艘船，森川和代回國。和代回國前，跟好友段孝萱一起訂做了一套上等衣服，努力打扮一番後，上照相館拍了一幀合照；在佳木斯退役時收到的紀念冊，送給了王樹忱。在長春的父親森川和雄、

母親、姊妹，跟內田吐夢等一起，10 月在另一港口乘船回國。持永的妻子綾子，6 月乘坐第四艘船回國。持永則還有事情辦，留了下來。

這一年，在靳夕編劇和導演、萬超塵技術指導下，製作了一部彩色短篇人偶動畫《小小英雄》，講述一個小男孩教訓惡狼的故事，是中國第一部彩色動畫。同年，也開始製作中國第一部彩色電影《梁山伯與祝英台》。為以後的動畫發展，持永留下來做蘇聯彩色電影底片的測試工作，結果沒有問題。7 月，北京電影學院動畫科的第一期畢業生、由錢家駿教出來的嚴定憲、林文肖、徐景達、胡進慶等八人來到上海，加入美術片組，段孝萱去了上海車站接車。持永跟他們見面後，8 月，乘坐第六次撤僑船回國。持永在萬滌寰位於霞飛路的萬氏照相館，拍了紀念照，分給大家留念，他還是第一次跟滌寰見面。持永想，三樓那頂層，大概就是當年用來製作動畫的。

出發的前一晚，舉行了歡送會，憶述了很多很多舊事。從 26 至 34 歲這八年的歲月，持永就在中國度過了。翌日出發，上層領導通知大家不要送行。當天下午 3 時，陽光普照，船上播放著名曲《螢之光》[5]。船纜解開後，船隻緩緩離開港口。持永喜愛站在船尾，欣賞那白色的航跡。接著發生的事情，他這樣寫道：

「猶記得，那船從滔滔大浪的黃浦江出發，我站在白山丸號船尾跟上海惜別。此時，岸上那倉庫後面，倏然出現一群拿著大紅旗的

5 《螢之光》：此曲旋律即我們熟知的《友誼萬歲》。原是蘇格蘭民謠，紀念逝去的日子。後來普及至歐洲、美國等全世界國家地區。在畢業典禮、紀念儀式等奏唱，表達告別或結束的情感。（譯者註）

日本出版的一本關於森川和代於中國
生活時的著作。

人，那是特偉喲！靳夕、金近、段孝萱、唐澄、何玉門、王樹忱、
張松林、矯野松、梁克立、游湧、王玉蘭、劉鳳展、杜春甫……
看得見！看得見！一張一張的臉孔！他們正大力地向我揮
手。……這船上，唯有我，曉得他們是誰。……」

紅旗桿用竹枝接長。持永看著那揮舞紅旗的人影一點一點遠去，
直至消失在他的眼底。

萬氏兄弟回國及上海美影廠獨立

万兄弟の帰国と上海・美影廠の独立

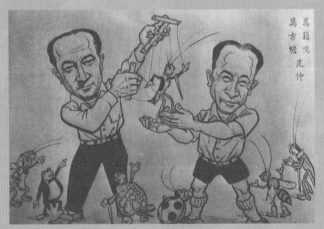

上圖 | 《長城畫報》上的萬氏兄弟漫畫造像。

人材齊集，體制上也出現新氣象，一切準備就緒，為未來的創作鋪路。

1949 年年初，萬籟鳴、古蟾兄弟到達香港後，立即聯絡長城影片公司，商討繼《鐵扇公主》後，製作長篇動畫《昆蟲世界》。長城同意了。香港給他們的印象跟上海的租界相似，但更西化。香港的電影公司集中在九龍半島，二人首先跟南渡香港的電影人見面，接著立即蒐集資料，做《昆蟲世界》的分鏡圖，並在《長城畫報》刊載。然而，資金籌集困難重重，動畫技術員也寥寥可數。結果，具體的作畫無法進行，他們只好暫時進入長城影片公司的美工部當設計師，負責電影的背景、陳設等，等待製作動畫的機會。

1950 年代《長城畫報》的萬氏兄弟報導（左），及《昆蟲世界》動畫分鏡圖（右）。

在香港六年間，他們畫了十數部電影的背景畫，其中包括《絕代佳人》、《枇杷巷》、《新紅樓夢》等港產片，都是當年人氣女星夏夢主演。鮮為人知的，是台灣及香港著名電影導演胡金銓，年輕時曾是萬氏兄弟的部下。

胡金銓，1931 年生於北京。因執導 1971 年由台灣新人女星徐楓主演的《俠女》，於 1975 年康城影展獲得最高技術委員會大獎。《俠女》是一部發揮京劇傳統的古裝武俠電影。1985 年，東京舉行第

一屆東京國際電影節，並上映胡金銓執導的電影《山中傳奇》。在東京時，他跟我說：

「對啊！1949 年那年我 19 歲，還是學生，從北京來港，進入長城電影公司的美工科工作，那時的科長是萬籟鳴。因為長城並非動畫公司，很遺憾沒有動畫工作呢！不過，我跟萬籟鳴兄弟，也談了許多關於動畫的事情。我的工作是電影故事片的佈景陳設等，這是我進入社會最初的、也是最早接觸電影界的工作。」胡金銓跟萬氏兄弟工作只得數個月，後來就去了廣告公司。

1986 年 10 月，在萬氏兄弟動畫活動 60 週年慶祝會上，我跟萬籟鳴提起了胡金銓，他立即記起來說：對啊！那是個工作熱心的年輕人。從這經歷可知，胡金銓雖然是電影導演，但基本上是個畫家，熱愛動畫。1986 年，台灣最大的動畫公司——宏廣股份有限公司的創辦人王中元，邀請胡金銓為動畫《張羽煮海》設計卡通人物，然而，這計劃無疾而終。

1951 年夏天，萬籟鳴收到來自上海的兒子國魂的信。信中提到，祖國正在上海重新開展動畫事業，要回來參與嗎？此外，在上海的美術片組擔任總技師的萬超塵和特偉，也曾多次去信他們，請他們早日回去參與新中國的動畫事業。話雖如此，萬籟鳴、古蟾兄弟似乎還擔心，在共產主義之下，果真有創作自由嗎？1954 年，香港電影界代表團訪問廣州時，萬籟鳴參加了。到廣州後，他立即給上海的妻子掛長途電話。籟鳴的妻子說：不要返香港，直接來上海吧！萬籟鳴就從廣州去了上海。讓萬籟鳴驚嘆的是，

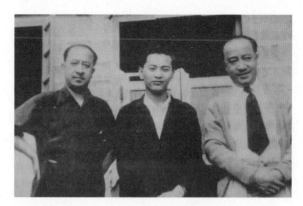

年輕時的胡金銓（中）與萬籟鳴（左）及萬古蟾合照。

1951 年，萬籟鳴攝於香港長城電影公司。

上海電影製片廠的美術片組，沒想到已經逐漸發展起來，在那裡有動畫製作的嶄新設備，也聚集了有才能的年輕人。

就是這樣，萬籟鳴加入了上海的動畫事業。1956 年，弟弟古蟾也回國了。到這年年尾，美術片組的員工人數比早期增加了十倍，有 200 人。

萬籟鳴回國的 1954 年，上海的美術片組製作了三部短篇動畫。其中一部，是萬超塵技術指導、特偉編劇和執導的兩卷賽璐璐動畫《好朋友》，是一部接續《小貓釣魚》的風格，把動物擬人化、可愛化的作品。故事敘述小鴨子和小雞為爭奪一條小蟲吵架，但最後成為好朋友，富有教育涵意，把性格懸殊的小動物表現得天真活潑。翌年，這部動畫獲文化部美術片二等獎。製作人員——人物設計：何玉門、錢家駿、王樹忱、矯野松、尚世順；背景設計：劉鳳展、安平、梁克立、雷雨；原畫：唐澄、杜春甫、張松林等；作曲：黃准。

技術上也取得進展。靳夕編劇和執導的彩色人偶動畫《小梅的夢》，是第一部嘗試彩色合成的動畫，以玩具們的叛亂為主題。粗暴地對待玩具的女孩由真人演出，玩具和小木頭人則是木偶。另外，賽璐璐動畫必須一張張上色，製片組的錢家駿鍥而不捨地鑽研顏料；彩色電影底片的測試工作，之前持永已做了。

1955 年，《烏鴉為甚麼是黑的》一卷，成為中國第一部彩色短篇動畫（賽璐璐）。編劇：一凡；導演：錢家駿、李克弱。故事敘述

蘇聯動畫《灰脖兒》（左）及中國第一部彩色動畫《烏鴉為甚麼是黑的》（右）。

從前，森林有一隻高傲、色彩斑斕的鳥兒，同伴們都盛讚她漂亮動人，猶如天女。她整天唱歌跳舞，無所事事，秋天到了，啄木鳥等開始為過冬作準備，唯獨那隻鳥兒還只是唱歌跳舞，對築巢一事不屑一顧。冬天到了，白雪皚皚，寒風凜凜，鳥兒都躲進鳥窩裡取暖，只有那隻可憐的鳥兒，獨個兒在寒地上冷得發抖。倏地間，給她發現了一堆篝火，她在篝火前展翅取暖，載歌載舞。得意忘形之際，羽毛給燒著了。慌忙中，她只好把身體往雪地上磨蹭。大火熄滅了，然而，那美麗的羽毛變成了黑色，那動人的嗓子也變得沙啞難聽。從此，世上就有了黑色的烏鴉。

一看而知，這部動畫完全受蘇聯動畫《灰脖兒》的影響。譬如說，從空中俯瞰森林樹木的構圖方法、樹梢伸展的形態等，是蘇聯動畫中的景致。此外，動物的設計、動作，甚至連主題——森林中過冬的動物，皆似《灰脖兒》。然而，《烏鴉為甚麼是黑的》能夠把這個寓言表達得細膩、柔美，也不愧是一部上乘之作。要知道，當時上海片組能借鏡的海外作品，就只有蘇聯和捷克的作

品。當中，人偶動畫受捷克的影響最深。看罷這部動畫，讓人感受到動畫師們對《灰脖兒》的深深欽佩，經過刻苦鑽研、經歷種種體驗後，他們自己也成長了。他們有情懷、有幹勁，冀望趕上蘇聯的水準，從而製作了《烏鴉為甚麼是黑的》。

《烏鴉為甚麼是黑的》的製作人員——動畫：唐澄、杜春甫、陸青等；攝影：陳震祥。段孝萱也有協助，她苦心鑽研了彩色攝影。這部作品，除獲得文化部美術片三等獎外，還榮獲 1956 年第七屆威尼斯國際兒童電影展覽會兒童文藝影片一等獎、及 1958 年意大利國際紀錄片和短片展覽會榮譽獎。此後，美影廠製作的所有動畫片，除特殊情況外都是彩色的。

從那時起至 1957 年，錢家駿致力於賽璐璐動畫的顏料研究，搜索枯腸，終於確立了它的製作方法。直至今天，這個製片廠用的所有顏料都是自己製作，一切建基於錢家駿。

萬籟鳴回國後的第一部作品，是 1955 年跟王樹忱聯合執導的彩色動畫《野外的遭遇》。故事敍述小豬和小黃狗，把西沉的落日和水中蕩漾的影子，通通以為是妖怪；山谷回音，也以為是精靈在叫喚。影片通過牠們的體驗，讓孩子們了解大自然的現象，是一部饒有生趣的動畫片。錢家駿的學生徐景達，也參與了這部作品的繪景工作。

同年，靳夕編導的《神筆》，堪稱他作為人偶動畫作家的代表作。技術指導：萬超塵；人偶製作設計：虞哲光；改編自洪汛濤的童

木偶動畫《神筆》。

話《神筆馬良》。《神筆》的故事敘述，仙人送了一枝畫甚麼都可成真的神筆給少年馬良，馬良憑藉這枝神筆，除奸官，助村民。故事結束，是貪官逼使馬良畫一座金山，馬良最後畫了一個大浪，把貪官們翻船喪身於大海中。動畫中，水車悠然轉動的田園景致、農民生活的細節，都表現得精妙絕倫。作品獲得文化部美術片一等獎及海外多個獎項。

之前《烏鴉為甚麼是黑的》等動畫，被批評過於靠攏蘇聯，經過反省後，1956 年特偉執導的《驕傲的將軍》，是一部走新路線、強調中國的民族傳統和風格的傾力之作 [6]。共三卷，約 30 分鐘。編劇：漫畫家華君武；總設計師：錢家駿。故事敘述古時候，有一位將軍打勝仗凱旋歸來，在慶功宴上，他輕而易舉地提起青銅巨鼎，還展示了百發百中的箭藝。人人讚不絕口說：

6　當時，廠長特偉提出口號：「探民族形式之路，敲戲劇語言之門。」這部動畫，是在這種氛圍下創作的。（譯者註）

《驕傲的將軍》劇照。

「有了這樣的將軍，誰敢攻打我大將軍府耶？」從那天開始，將
軍每天只是飲酒睡覺，沉醉於觀看仕女獻舞送媚眼。日子如白馬
過隙，有一年春天，將軍跟侍從乘坐馬車，路經一條村莊，看到
農夫在舉重，他也賣弄自己的力量，結果當場出醜，被眾人嘲

特偉為《驕傲的將軍》的製作人員分析造型。

笑。乘坐漁船時,看見大雁,他又試圖炫耀自己的箭藝,結果,大雁們銜著他射的箭玩弄一番。最後一幕,敵人打進將軍府,但是,茅槍生了鏽、弓箭也給老鼠咬破了。他大喊「來人啊!來人啊!」落荒而逃,從狗洞鑽出來的頭,給敵人兩枝茅槍牢牢地架著,以一副喪家狗的表情落幕。

這部動畫以中國諺語「臨陣磨槍」為主題,說明業精於勤荒於嬉的道理。將軍的大花臉是京劇造型,那誇張的身段動作,充滿京劇味兒。亭台樓閣、雕欄玉砌、仕女獻舞等畫面,讓人仿如置身於古典畫卷的世界中。另一方面,那不受規限、加進現代啞鈴舉重的一幕,又不失動畫幽默的元素。《驕傲的將軍》的工作人員——動畫設計:杜春甫、唐澄、浦家祥等;助導:李克弱。作品的色彩優雅,用了傳統古樸的色彩,可以是特偉短篇動畫的代

表作。來自北京的五個年輕人當中，1936 年出生的嚴定憲，也參與了原畫設計。

1956 年，靳夕編劇、虞哲光執導的人偶動畫《胖嫂回娘家》，讓人笑聲不絕。故事敘述一個粗心大意的胖嫂子，知道母親生病便立即趕去娘家探病。臨急臨忙中，抱了枕頭當作自家孩子出門；走夜路在冬瓜田摔了一跤，又把大冬瓜當作自家孩子抱走。作品中的人偶設計，也詼諧惹笑。

1957 年 4 月，上海電影製片廠美術片組，從電影組獨立出來，成為「上海美術電影製片廠」。廠長：特偉；副廠長：萬超塵、靳夕等人。

前一年的 1956 年 4 月，毛澤東提出「百花齊放，百家爭鳴」的「雙百」方針。這種自由地闡述自己意見的空氣，提高了製片廠的創作意欲。美影廠於 1957 年只製作了三部短篇，但是 1958 年有 26 部，1959 及 1960 年各有 16 部作品。這也跟讓國家各個領域都飛躍發展的「大躍進運動」方針息息相關。

1957 年 11 月，毛澤東出席了在莫斯科召開的世界共產黨會議，並提出了 15 年目標，在鋼鐵等工業生產方面，要追趕並超越英國。這個目標直接反映在 1958 年，美影廠製作的一部約半卷的 5 分鐘短篇《趕英國》之中。故事敘述象徵著英國的約翰，騎著一頭老糊塗的牛前進，中國人騎著馬從後追趕。不久，馬匹變成摩托車，再變成火箭，超越了約翰。這部動畫，以曲建方、徐景達、

嚴定憲為中心集體製作。所謂「集體」，是指集合沒製作經驗的年輕員工組成小組，在專家的指導下，從事編劇、導演、作畫、攝影等工作，在實踐中培養年輕動畫師，使他們能製作一定水準的作品。這種新方法，也可以提高生產的效率。

正面地反映「大躍進」方針的作品，是1958年金近編劇、何玉門執導的短篇《小鯉魚跳龍門》。故事敘述五條小鯉魚聽鯉魚奶奶講述，很久以前，牠們那些充滿勇氣的祖先，都會去跳越一座龍門。於是，牠們游過大河，到達「龍門」，其實那只是現代的大型水庫。五條小鯉魚努力地躍過水庫後，看見五光十色、璀璨奪目的夜景。剛飛過的燕子告訴牠們，這地區將會更加繁榮發展。這部動畫的內容，其實受蘇聯的一部動畫影響，那是候鳥一年後重回故地，發現風景變得很現代化的故事。五條小鯉魚游動的獨特形態、一頭衝進水泡之中、直立水面七嘴八舌的姿態，活潑可愛。水庫等建設工程，確實是在大躍進時期建造的。

這一年，人偶動畫片方面，有靳夕執導的《火焰山》，是《鐵扇公主》的故事；也有改篇自張樂平的人氣漫畫《三毛流浪記》，由章超群執導，張樂平參與了編劇和人偶設計。故事忠於原著，有一情節是，主角三毛在身上掛了個價錢牌出售自己。特別值得一提的是，萬古蟾在上海美術電影廠執導的第一部動畫《豬八戒吃瓜》，由包蕾根據《西遊記》改編，兩卷的短篇，是中國第一部剪紙動畫。故事敘述三藏師徒取西經途中，孫悟空為三藏法師去尋找食物，但豬八戒找到西瓜後卻獨個兒吃了。悟空目睹此狀，三番五次以西瓜皮絆倒八戒，以示懲戒。利用八戒這角色，

剪紙動畫《豬八戒吃瓜》。

帶出了喜劇的效果。剪紙是中國民間古老藝術，紙上鏤空剪刻，玲瓏剔透。剪紙第一次應用到動畫上，擴大了上海動畫的世界。

就這樣，萬氏三兄弟自自然然地作了分工：籟鳴是賽璐璐動畫、古蟾是剪紙動畫、超塵是人偶動畫。

古蟾於翌年 1959 年，接續執導了剪紙動畫《漁童》，製作人員有胡進慶、錢家駿、沈祖慰等。故事敍述鴉片戰爭後，在帝國主義列強壓迫下的中國，有一個老漁師從海裡撈到一個古老的盆，盆上繪有一個漁童。半夜，漁童從盆裡跳出來，用漁竿垂釣盆裡的魚，濺出的水花變成了珍珠。外國傳教士和官僚勾結，妄圖奪取這個盆。最後，盆裡的漁童狠狠地教訓了他們一頓，守住了中國這個寶盆。

這一年，上海電影專科學校創立，是兩年制的動畫專科。錢家駿當主任，張松林任副主任兼動畫教師，美影廠的導演、動畫師也

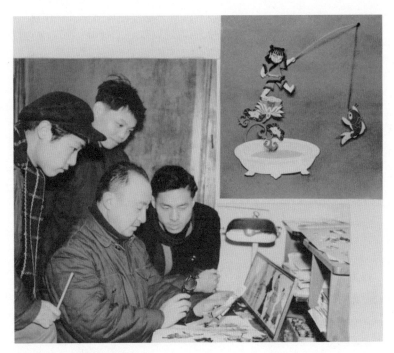

萬古蟾於製作《漁童》時留影。

在這裡任教。由於文化部的精簡方針，學校只維持了四年，1963
年停辦。四年內有兩期畢業生，共 45 人，很多都參加了動畫工
作。有一段時期，美影廠也從中央美術學院、中央工藝美術學
院、浙江美術學院等校聘用人手，充實創作人員。今天（1987），
這批人還是動畫製作的中堅分子。可是，「大躍進」的方針是以
提高生產力為目標，招致了重量不重質的問題，電影也變得粗製
濫造。1959 年，文化部留意到這問題，要求重新重視質素。

水墨動畫之出現及長篇《大鬧天宮》

水墨アニメの登場と長編
「大あばれ孫悟空」

上圖｜拍攝《大鬧天宮》時，萬籟鳴為大家示範孫悟空的動態。

水墨畫和孫悟空都是充滿中國特色的文化元素，為動畫創作提供土壤。

1960 年，是上海美術電影製片廠值得紀念的一年。在文化部主持下，2 月，第一次舉行了大規模的美術電影展覽會，展現了動畫在上海經過 10 年努力的成果，包括原畫、賽璐璐、人偶等實物，期間也舉行了動畫放映週。展覽會從上海開始，也在北京等主要城市巡迴展覽，1962 年更在香港展出，廠長特偉走了香港一趟。盛況空前，比預期中更受歡迎。在最初的上海會場，陳毅副總理也來了參觀，他說：「農曆新年時，如果老少看動畫都看得高興，那說明你們的技術大躍進了。力拔山兮氣蓋世！」他也說：「你們能把齊白石的畫動起來就更好了！」

這正是以特偉為中心，美影廠的人一直思考的問題。唐澄後來寫道：「西方畢加索，東方齊白石」，齊白石這水墨畫巨匠沒人能比擬，特別是繪畫水中生物，恐怕是後無來者了。如何把水墨畫用動畫形式表現出來呢？以特偉和錢家駿為中心，整體研究的結果，首先製作了一卷習作似的《水墨動畫片斷》。

他們嘗試了把齊白石水墨畫中的代表作──小蝦、青蛙、小雞三種生物動起來。齊白石畫集 1952 年發刊，他的水墨畫何其簡潔，利用留白藝術，方寸之地亦顯天地之寬，僅僅寥寥數筆，就把小生物活靈活現。寫意水墨畫不求清晰的輪廓線條，但求微妙的濃淡墨點染。動畫最難之處，就在這濃淡之表現。廠長特偉和美影廠的技術人員，充滿雄心壯志，認為已達到可動手的階段。

《水墨動畫片斷》整體畫面為白色，紅色小蝦的出現，讓人明白留白的簡中意。歐美、蘇聯等很多動畫作品，其背景都塗得滿滿的。相反，白色畫面下，以墨色表達的水中生物，來得格外生動；那黃色小雞，顯得格外洗練；水是無色，卻讓人感到正在流動。水墨動畫，讓人感到虛實相生──清淡處虛靈，用墨處實在。

同 1960 年，中國第一部正式的水墨動畫《小蝌蚪找媽媽》面世。除以上三種小生物外，眾多的生物同場演出。這部作品是集體編導，藝術指導：特偉；技術指導：錢家駿；攝影：段孝萱、游湧、王世榮。對於水墨動畫來說，攝影技術至為關鍵。

《小蝌蚪找媽媽》一開頭，出現一本茶色瑰麗的畫冊，封面金色題

錢家駿（左）、攝影師段孝萱及特偉在討論水墨動畫的製作。

目「小蝌蚪找媽媽」，封底「上海美術電影製片廠」。翻開畫冊，見到齊白石繪畫的水邊風景，青蛙媽媽在水藻旁產下卵子。接著，樂透了的青蛙媽媽消失於畫面中。青蛙卵子不知不覺地成長為小蝌蚪了，可是不見媽媽，他們不知所措，媽媽到底是甚麼樣子？他們到處尋找媽媽，看見岸上小雞與母雞親親密密，小蝌蚪們羨慕不已。遇見蝦公公，他告訴小蝌蚪們：「你們的媽媽長著兩隻大眼睛。」遇見凸眼金魚姐姐，她顏色鮮艷，猶如穿著盛裝的女子，金魚媽媽告訴他們：「你們的媽媽有著白肚皮。」遇見白肚皮的螃蟹，螃蟹告訴他們：「你們的媽媽有四條腿。」遇見四條腿的龜媽媽，小蝌蚪們又一擁而上，小龜們大喊：「這是我們的媽媽啊！孩子跟媽媽，總是一個樣的嘛！」這回，他們遇見跟自己一個模樣的大鯰魚。可是，生氣的大鯰魚張大嘴巴嚇唬他們。正在這個時候，尋找

孩子的青蛙媽媽終於出現了！

這部動畫的成功之處，是就像破解迷題那樣，最後見到母親的廬山真面目，有趣味性。而且以故事形式解說，給小朋友自然地灌輸科學知識，也十分了不起。旁白者是著名女演員張瑞芳，她那讓人充滿愛的語氣，予人好感。小蝌蚪游動的形態可愛，每一條小蝌蚪，都好像流露出尋找母親堅強的表情。

為營造水墨畫那種暈染的氤氳朦朧之美，拍攝上，把對焦拍攝的部分，跟焦點模糊的拍攝部分重疊一起，就能形成墨色化開的感覺。當中，也有紅色的小蝌蚪，這種細緻的處理手法，收到一種備受注目的效果。小蝌蚪的尾巴沒有模糊，頭部少許化開，這樣，小蝌蚪游動時，就可以製造一種小蝌蚪暈染的感覺。

聽一位員工說，用橡皮圖章就可以意外簡單的印出很多小蝌蚪。美影廠絕對不會公開水墨動畫的技術，也好，正如魔術師不應揭開魔術秘訣那樣。如果這部動畫給製作動畫的專業人士看，他們也許清楚當中許多奧秘。然而，重要的是，水墨畫是中國的傳統，只有中國人才能製作出這樣的動畫。假若不會畫水墨畫，光有攝影技術也不行。就算知道水墨動畫的製作技術，也很難在中國以外的地方製作。段孝萱負責這部動畫全部的拍攝工作，製作前，她自己也練習繪畫水墨畫。在中國，有一種把水墨畫翻刻在木版上的技術，把墨的濃淡度分級，依此雕刻木板。毫無疑問，這種手法也應用了在水墨動畫上。不管怎樣，美影廠是動員了當時所有的技術。不過，意外地也看見粗疏的地方——疊影。這部作品，就算給評為「動畫

水墨動畫《小蝌蚪找媽媽》。

史上的奇蹟」，其基本技術實在不那麼複雜。相信所有優秀的藝術
作品也是如此，話雖如此，它們並非輕易可被仿傚的。

《小蝌蚪找媽媽》的魅力，不單在其特殊技術方面，而是內容易
懂、幽默、情感豐富，是一部必須在世界動畫史上大書特書、不
同凡響的兒童短篇動畫。音樂也美妙悅耳。製作人員——背景設

計：鄭少如、方澎年；動畫設計：唐澄、鄔強、嚴定憲、徐景達、戴鐵郎、矯野松、林文肖、段浚、浦家祥、呂晉、楊素英、葛桂雲；作曲：吳應炬。

這部作品獲得 1962 年第一屆百花獎最佳美術片獎。作家茅盾寫了首詩：「……創造驚鬼神，名畫真能動，潛翔栩如生，……」法國《世界報》對這部動畫的評語：「筆調細緻，景色柔和，詩情畫意，從容不迫的情節。」畢加索對這部作品也讚不絕口。

第二部水墨動畫《牧笛》，於 1963 年上映。編劇、導演：特偉；攝影：段孝萱；技術指導：錢家駿。這次運用水墨畫家李可染的作品。相對齊白石畫水中的小生物，這次是山水畫。動物身形不小，也有人物登場；背景也複雜了，跟白色無垠的河川大相逕庭。因此，除人物和動物外，還必須在背景上下功夫。

《牧笛》敘述照顧水牛的少年，常於放牛時吹笛子。有一天，少年在樹上睡著了。夢中，水牛給天籟之音吸引，消失於迷離的景致中。少年追至深山，飛流直下的瀑布，發現水牛俯伏在石橋上，陶醉於瀑布聲中。在竹林中，少年做了一枝笛子吹奏起來，鳥兒、鹿兒也受餘音繚繞的魔笛聲牽動。水牛也開始走近他，他飛快地緊緊擁抱著水牛。睜開眼睛，原來自己抱著粗粗的樹幹。夕陽西下，少年騎著水牛走在阡陌上，水田中的影子如幻如真，漸漸遠去。

這個故事，敘述少年在夢中與水牛再會，抒發動物與少年之間那如詩如畫、如夢如幻的友情。作品中描畫了深山幽谷、翠綠竹林、田

水墨動畫《牧笛》。

園河川等大自然景象；有男孩、女孩；也有優雅的鹿兒。……是夢境？還是真實？觀眾也許跟少年一樣，墮進了中國深邃的大自然、山水畫美麗的迷路中。這部作品，只有音樂和笛子聲，沒有對白、也沒有旁白。

導演特偉說：「這部動畫，我們想突出中國江南的風景——小橋流水、山青水綠的田園風景。少年尋找水牛的過程，展現了中國傳統山水畫中時常表現的山山水水。我們的目的，是盡量表達中國畫的特徵，特別是以畫表達詩意，把故事和風景融為一體，產生抒情詩的效果。」

動畫中，鳥群飛上空中等場景，把靜止畫短暫連續的插入剪接手法

（Insert cut），處理得相當不錯。水牛於水中行走，周圍泛起波紋。拍攝的時候，首先把牛頭和角以外的部分遮黑拍攝，然後將菲林倒捲，加上煙濛效果的濾光鏡，重拍一次，於是達到如同墨繪的效果，造成牛身有濃淡層次的畫面。另外，水牛是黑色的，要把這種墨的黑色顯示在畫面上，其實很艱難。水牛從一塊岩石蹦跳往另一塊岩石，予人一種輕靈的感覺。

水墨動畫，給動畫賦予了一個新領域。就材料上，賽璐璐動畫使用賽璐璐、人偶動畫使用人偶、剪紙動畫使用紙，然而水墨動畫除了使用水墨畫，還使用賽璐璐。在《牧笛》中，少年的動態看似逐格拍攝，其實是利用賽璐璐動畫的技術，製造出水墨畫的效果。

為拍攝《牧笛》，製作人員前往江南，拍下水牛和人、風景等照片，然後根據照片作畫。音樂作曲，也依據南方傳統的曲調。製作人員——背景設計：方濟眾；繪景：方澎年、秦一真；作曲：吳應炬；笛子獨奏：陸春齡；演奏：上海電影樂團；指揮：陳傳熙。

跟《小蝌蚪找媽媽》一樣，水墨動畫的底片使用量和製作期間，是一般動畫的三倍。因為測試次數繁多，要使用大量電影底片。製作兩卷《牧笛》，整整花了八個月。在製作《牧笛》隔壁的房間，有來自朝鮮民主主義人民共和國（北朝鮮）的七名研究生。1961 至 1962 年這半年間，他們在美影廠從基礎起學習動畫的技術，回國後將會發展自己國家的動畫事業。

在製作第一部水墨動畫的 1960 年，另一種新範疇的動畫也在此時

《牧笛》的作畫參考了取材時拍攝的照片。

錢家駿（左）與特偉於《牧笛》製作時。

誕生。《聰明的鴨子》一卷，是中國第一部摺紙動畫。虞哲光製作，集編劇、導演、人物設計、背景等於一身。故事敘述三隻鴨子捉蚯蚓、教訓花貓等，內容單純。但是，連小朋友也會做的摺紙動物，除有摺紙的趣味外，還給人親和感。背景也是摺紙。這部作品，開拓了以幼兒為對象的動畫新領域。

1961 年，文化部部長夏衍及北京電影局局長陳荒煤，對動畫片的狀況發表了重要講話：動畫作品，必須發揮藝術特色、保持質素，並貫徹「百花齊放」的方針。這個講話要求大家反省，在「大躍進」方針下，各領域必須推動技術革新，不應只根據政治口號，就倉卒地製作動畫。這樣，製片廠又急速地走回原來的藝術軌道，產生了種類繁多的作品。1962 年，萬古蟾製作了一部剪紙動畫佳作《人參娃娃》，故事敘述森林中出現了一個小女孩人參精，拯救了受主人虐待的少年。還有胡雄華執導的剪紙動畫《等明天》，故事敘述一

隻懶惰的猴子承諾明天建一所房子，卻一日復一日沒建出來。動畫中，森林的色彩和描畫十分優美。

在賽璐璐動畫方面，張松林執導的《沒頭腦和不高興》，是一部爆笑連場的傑作。故事敘述名叫「沒頭腦」的小孩，做事馬虎粗心；名叫「不高興」的小孩，總愛鬧別扭，跟人背道而馳。他們不服給人家看扁，就讓自己給變成大人，去幹一番大事業。「沒頭腦」當上工程師，「不高興」當了演員。「沒頭腦」建一棟千層大樓，竟成了 999 層，還忘了設計電梯。小孩子上大樓頂層看戲劇，要帶備食糧和被子爬一個月樓梯。舞台上上演《武松打虎》，「不高興」飾演老虎，老虎竟然不肯就犯，反過來追打武松。「不高興」追至台下，撞上「沒頭腦」，兩人從頂層滾至底層受傷了。經此教訓，他們決心重返兒童時代改正缺點。簡單的線條畫，予人無窮歡笑的作品。

1963 年，靳夕執導的中國第一部長篇人偶動畫《孔雀公主》完成，共八卷。故事根據中國雲南傣族流傳的敘事詩改編，敘述王子愛上孔雀化身而成的公主，雖受奸臣阻撓，仍深愛著她。其中一幕，王子和老獵人在樹下偷看，一群孔雀從天而降，化成凡間女子在湖畔跳舞，讓人想起芭蕾舞《天鵝湖》。王子和孔雀公主相擁一刻，孔雀姐妹們也為他們高興，充滿喜悅的一幕。雲南鄰近越南，故衣飾也有所參照。動畫中，大象也粉墨登場呢！

萬古蟾也執導了一部卓爾不群的剪紙動畫《金色的海螺》。副導演：錢運達；造形設計：胡進慶。這是一部羅曼蒂克的愛情故事，敘述青年戀上了海神娘娘的女兒海螺姑娘。海螺姑娘等人物造型，

上｜木偶動畫《孔雀公主》人物設計圖。
下｜剪紙動畫《金色的海螺》。

參照了永樂宮壁畫的人物畫，運用了北方剪紙流派。片中那珊瑚環繞而成的仙島，如同仙境般美麗。

1964 年製作的《冰上遇險》，由鄔強執導，是兩卷的賽璐璐動畫。當中加入了新元素，木版畫得到栩栩如生的效果。故事敘述在冬天的滑雪比賽中，小兔子和小松鼠練習溜冰時掉進冰窟，其他動物齊心合力營救牠們。編劇：冰子；背景設計：秦一真；攝影：徐俊佃；動畫設計：何郁文、杜春甫、呂晉、陸德華、經霞雲。此作品為製造刀刻木板畫線條的味道，特意用筆在賽璐璐上繪畫。

上海美術電影製片廠第一部長篇是《大鬧天宮》，1961 年五卷前篇，1964 年七卷後篇。改編：李克弱、萬籟鳴；導演：萬籟鳴。鍾情於悟空的萬籟鳴，又再跟久違了的《西遊記》打交道，講述在花果山領導群猴的孫悟空，得到如意棒後大鬧天宮，是一個耳熟能詳的故事。

天界的玉皇大帝意圖收拾這麻煩的孫悟空，然而自稱「齊天大聖」的悟空，卻把玉帝的軍隊打得一敗塗地。萬籟鳴把孫悟空設定為一個自由、打倒權威、好鬥愛打的人物；而玉帝他們則是表面穩重，內心卻汲汲於維護權威、沒腦袋的一幫傢伙。孫悟空的面相造型仿效京劇，比較《驕傲的將軍》中的將軍，悟空那臉譜更細緻和鮮艷。跟初期的米奇老鼠一樣，《鐵扇公主》中的悟空是光禿禿、瘦骨嶙峋的，但《大鬧天宮》中的悟空，盡管還是那樣好鬥愛打，卻變得威風凜凜。也許，這是萬籟鳴自己成長的寫照。

左、右|《大鬧天宮》劇照。

《大鬧天宮》的製作人員——攝影：王世榮、段孝萱；動畫設計：嚴定憲、段浚、浦家祥、陸青、林文肖、葛桂雲；作曲：吳應炬；副導演：唐澄。嚴定憲負責孫悟空的造型，故後來給名為「孫悟空男」。後篇，由萬籟鳴和唐澄聯合執導。這部動畫之所以成功，負責人物、背景等美術設計的裝飾藝術家張光宇和張正宇兩兄弟，功不可沒。他們參考了中國古代的銅器、漆器等出土文物，還參考了敦煌壁畫、農民畫（民間年畫）、印度畫，推陳出新，精心設計出生氣勃勃的水簾洞、綠水漾漾的龍宮、霧靄繚繞的天庭等，一張張如裝飾畫般的畫面。

前篇中，悟空跟天軍一員的托塔天王李靖、哪吒大戰。哪吒童顏、
圓臉、白皙、腳踏風火輪、三頭六臂，是中國傳說中受歡迎的英雄
人物。在這部動畫中，他卻成為反派角色，造型跟日本傳說中天真
爛漫、力大無窮的小淘氣金太郎相似，但表情流露丁點奸狡。劇
終，哪吒給悟空打敗，他屢次回望悟空，帶著悔恨表情黯然離開，
給人一種傷感。《大鬧天宮》的總集篇日文配音版，在日本的電視
也多次播放，劇終畫面，卻給黯然神傷的哪吒，特別配上孩子氣的
對白，把好端端的一幕給糟蹋了。

後篇中，悟空在天宮掌管蟠桃園。悟空在樹上啃蟠桃一幕，蟠桃

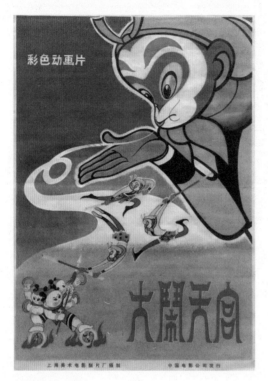

《大鬧天宮》海報。

的色彩很美，令人垂涎欲滴。七個仙女，眼眸也格外的嬌艷風
騷，飛上空中時婀娜多姿；她們髮飾造型不一，基本髮型四種，
其餘三人都各有變化；服飾顏色也有微妙不同。她們交頭接語，
揶揄悟空，最後令悟空大動肝火。這蟠桃園一幕，即使獨立來
看，亦有足觀。這些仙女也出自嚴定憲手筆，他參考了《敦煌壁
畫畫寫》，那是中國出版的素描壁畫的畫集，畫冊中的女子，體態
豐腴動人。美影廠攝影大樓三樓的繪畫室，牆上掛有一幀橫幅的

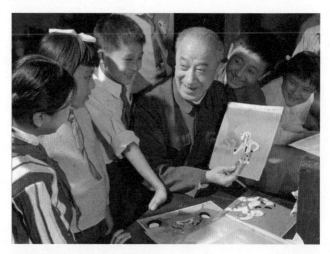

萬籟鳴向小朋友們介紹《大鬧天宮》。

七仙女在空中飛舞的賽璐璐。我每次到訪這裡，總會駐足欣賞，百看不厭。

孫悟空所向披靡，最後的對手是三眼二郎神，他身隨一頭黑色神獸哮天犬，勇猛強悍，悟空打不過他，施展 72 變，變成空中鳥、水中魚等逃走，二郎神也變成大鵬、白鷺等跟悟空交戰，儼然神話中兩雄激鬥的場面。最後，悟空臨危中變身成屋子，二郎神追到，環顧四周，只覺山谷中這屋子有點可疑。屋子給擬人化的處理手法，是有點奇怪，但是山谷中那不思議的景色和色彩，確是法術決鬥的好場所。二郎神以天眼識破了屋子的真身，悟空露出原形。二人激鬥時，悟空給太上老君偷襲打敗了，仍然英姿颯爽，給觀眾留下深刻的印象。悟空毀壞天上宮殿，連玉帝也要拔腿逃亡的一幕，天界

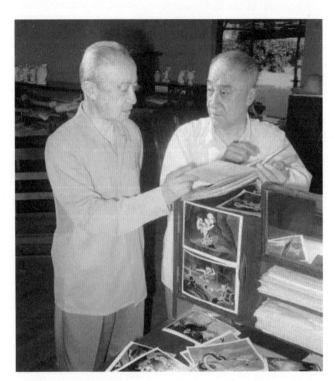

《大鬧天宮》完成後的萬氏兄弟。

的所有建築都如同電影的室內佈景那樣簡陋,感到這是萬籟鳴意圖
安排的。

這部無與倫比的傑作《大鬧天宮》,特偉對其主角有如此的評價:
「問題在於孫悟空的臉譜造型。這部動畫在歐洲電影節上映時,好
評如潮。然而,悟空那京劇的臉譜,怎樣也沒有親和力。在中國感
到親切的傳統設計,在外國可不受落。這是我們今後的課題。」

確實如此，《大鬧天宮》主人公的京劇式臉孔過於細緻。《鐵扇公主》中悟空那簡單的造型，反而給人親切感，令人容易投入（至少對外國的觀眾而言）。

水簾洞中那些圍著悟空的猴子們，面相造型不怎麼講究，反讓人沒有抗拒感，有些猴子的額上還有花紋呢！他們一群群翻筋斗、比槍術的場面，讓人看得心花怒放。

無論作品有甚麼缺點也好，相信這是美影廠長篇動畫中最優秀的作品。孫悟空這角色造型優秀，加上不混濁、華美、典雅的色彩，使作品整體神采奕奕。萬籟鳴說：「權威的大本營天界，以寒色系為基調；自由的悟空之居所水簾洞，則以暖色系為基調。」

這部動畫，無論粉紅或藍色，都運用了很多細膩不同的色彩。製片廠製作的顏料，一般是 130 色。這部作品，譬如仙女的彩帶等，為調配細膩的新顏色，就用了接近 200 色。美影廠後來沒有一部作品，能超越這部動畫中所用的豐富的色彩。動畫任何一個細微處都充實，精雕細琢，是一部奢華的作品。

負責美術設計的張光宇和張正宇兩兄弟，在這部動畫的製作過程中寸步不離、細心指導。《大鬧天宮》後篇剛完成，卻適值「文化大革命」而沒有公映。待前後篇合成一部長篇，已是文革之後，然而張光宇在文革前、張正宇在文革期間相繼離世。

《草原英雄小姐妹》及文化大革命的十年

「草原の英雄姉妹」と文化大革命の十年

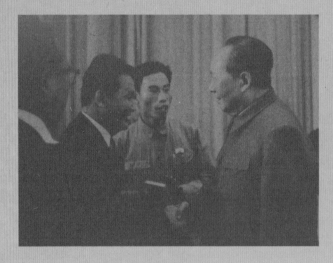

上圖｜持永只仁於 1967 年 10 月 1 日國慶與毛澤東會面。

文革在中國引發軒然大波，動畫藝術亦不例外，受其意識形態的影響。

在中國，所謂「十年動亂」或常說的「文化大革命」，是指 1966 至
1976 年期間。直至 1966 年，上海美術電影製片廠的員工，從 200
人增至 380 人。文革前夕，文藝界的「整風」早在 1960 年代初期
已開始。1963 年 12 月，毛澤東責斥文化部、批判演藝界；1964 年 8
月，開始了電影界的「四清運動」；1966 年又開展破「四舊」──
舊思想、舊文化、舊風俗、舊習慣──運動，攻擊「夏陳路線」，
即夏衍和陳荒煤的方針。

這段時期優秀的作品，有四卷的中篇動畫《草原英雄小姐妹》。編劇：何玉門、胡同倫；導演：錢運達、唐澄。影片開頭有字幕：「本片系根據1964年春發生在內蒙古烏蘭察布草原上的一件真實故事改編拍攝」，敘述了一個零下40度的風雪晚上，在內蒙古草原的牧羊地，11歲女孩龍梅及9歲妹妹玉榮，因堅守人民公社的羊群，受共產黨青年團表彰的真實事情。最初的劇本題為《雪原紅花》，主筆何玉門，是一部女孩跟羊群玩耍、唱歌跳舞、與鷹作戰的童話故事。製作人員拿著這劇本初稿，前往內蒙古放牧區取材時，遇見了兩姊妹。

錢運達憶述：「她們跟城市所見的女孩完全不同。妹妹玉榮一條腿截了肢，拿著兩枝枴杖，跟姊姊龍梅參加了學校的建設勞動。兩人的想法和行動，深深地打動了我們，使我們產生歌頌她們的強烈願望。」於是，他們決定取消最初的劇本，把她們的事蹟盡量忠實地描繪出來。

《草原英雄小姐妹》動畫一開頭，在一個內蒙古家中，牆上掛著一幀毛澤東的肖像，肖像兩邊貼著「聽毛主席話，跟共產黨走」的標語。屋內的調子純樸，就像那兩個正在玩耍的小孩一樣，毫不誇張。接著，有兩個女孩，放羊時遇到暴風雪，羊群亂竄亂撞，姊妹倆一邊與風雪搏鬥，一邊把羊群靠攏在一起。天色越來越暗，風雪也越來越大。一隻羊掉進了雪坑，姊姊救那隻羊時，跟妹妹分開了。妹妹也因為救羊隻而掉了一隻靴子。雙方喊著對方的名字，以示自己所在位置。追上來的姊姊，撕破自己的上衣，纏住妹妹那沒有靴子的腳，揹著她前進。不久，姊妹給搜索隊營救了。

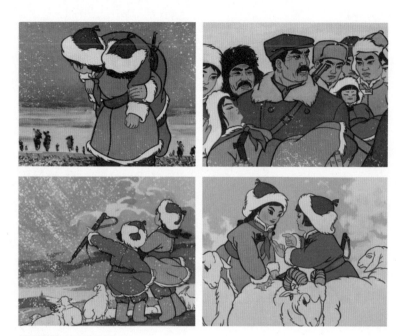

《草原英雄小姐妹》劇照。

影片最後以歌頌毛澤東的歌曲結束，但這部作品並不是想像般的政治宣傳片。兩個女孩的勇敢、天真無邪與年齡相稱，通過對待羊群的態度表現她們的性格，手法自然。一隻羊和一群羊的不同動作，都畫得一絲不苟；女孩動作的細節處，也容易明白。趕羊女孩的下一步行動顯而易見，因此動畫中對白不多，她們的情感，就通過對暴風雪的不安來傳達。這部動畫，並非把真人真事一個模樣地搬上來，讓人看得索然無味，細節部分的少許誇張，也並不算誇張。作品的電影風格跟動畫化沒有矛盾，克服了把真人真事動畫化的困難。動畫主角完全由兩個女孩充當，令小朋友觀眾容易投入。而

且，動畫之細膩、周到，非其他製片廠可成就的。另外，兩姊妹的表情動人，可列入最生動表情動畫少女的行列中。

這部作品，還讓人感到製作的從容不迫。因為是文革初期，還有這種可能性，甚至很多製作人員去內蒙古取材，給了他們一個歇息機會。使用神話、童話、民間傳說改編的作品，於 1965 年後全部消失。1965 年初，美影廠有幾個幹部和製作人員，被下放到農村或工廠。動畫製片廠的製作數量驟減，1968 年，只有一部集體製作的《偉大的聲明》，但它是「剪紙漫畫」，而非動畫。內容講述 1968 年 4 月 16 日，毛澤東發表聲明，支持美國的黑人鬥爭，是由不會動的剪紙構成的兩卷宣傳片。這類型的聲明影片，還包括《支持越南人民反美鬥爭》、《支持多米尼亞加人民反美鬥爭》等，手法一致，產生於越戰時期。

1973 年的作品中，有王樹忱和嚴定憲聯合執導的《小號手》，故事敘述國共內戰時加入了紅軍的少年，是積極的喇叭手，給歌頌為英雄戰士。此外，尤磊執導的《小八路》，故事敘述抗日戰爭中，嚮往加入八路軍的農村少年虎子，逃過屯駐在村裡的日軍（黑藤部隊）和國民黨的監視網，跟八路軍聯手殲敵，後來正式加入小八路隊伍。

兩部都是製作很好的動畫，技術上無可挑剔。濃眉的少年，是這時期動畫的共通形象。《小八路》中，八路軍和反派角色日軍的面相，也是典型有趣。這樣的作品，如加入調皮的、輕鬆的場面，也許內容會更加豐富多采。然而，當時動畫中加入跟故事沒關係的花

木偶動畫《小八路》劇照。

朵、蝴蝶、貓咪等場面，都受到制約。影片一定要講述與敵對抗，然後戰勝敵人；我方強勢，敵方弱勢。敵我形象分明，到達有點可笑的程度。這就是四人幫時期動畫的特徵。而且，細節欠奉、內容單調；對白奇多，有失動畫「動」的樂趣。

文革繼續推進，上海美術電影製片廠過去 17 年的業績，給全面否定。《驕傲的將軍》、《孔雀公主》、《金色的海螺》、《大鬧天宮》等，被批判成「毒草」。所有傳說、神話、妖魔鬼怪等重要的動畫要素，都被認為是反革命的。連水墨動畫《牧笛》，也被當作「毒草」。理由是，這些動畫都是空中樓閣，對革命事業毫無幫助。

文革首先從討論黨內文化問題開始。各工作崗位都要老實地遵從這個指示，動畫影片廠也進行檢討：自己製作的影片有沒有偏離毛澤東思想？檢討會歡迎自由表述自己的意見，但後來，這些意見都成為雞蛋裡挑骨頭的個人攻擊。黨應該聽群眾的意見，但是對該組織的領導不滿，卻演變成集體批鬥。這種情況，跟持永只仁在東北電

影製片廠經歷的思想檢討會何其相似。掌控這種文革運動的司令部分散各處，司令部的人也進駐了美影廠，對美影廠作出指示。因此，廠長特偉被軟禁在製片廠的一個房間（底片倉庫後面的建築物）兩個月。混凝土地台上只放有一張床，特偉不能與家人來往，每天只是吸煙。一天，看守人說：你運動不足胖了，好好做運動吧！於是，僅有的床給沒收了，他只好睡在地上。後來，他被隔離到農村一年。那裡沒有電燈，僅有煤油燈，故沒能作畫。有一雕刻家跟他遭遇一樣，來這鄉間已三年了，工作是削木製麵棒。

這種情況，就像中國電影中常見的情節：紅衛兵一到就拉人，被拉走的人就得帶著牙刷洗面用具走。周恩來為那人的人身安全，就比四人幫先發制人，早一步拘捕那人，以隔離的方法保護他。萬籟鳴、古蟾被隔離，就是這種方法，二人給送去了上海附近的農村。三弟萬超塵也被捕，受到嚴厲的盤問，他逆來順受，最後也是被隔離。1985 年，特偉在上海創刊的漫畫雜誌——《漫畫世界》創刊號中，發表了題為「荒唐十年」的漫畫，回顧這時候的光景。漫畫中寫著：「馬克思說：世界歷史形式的最後一個階段就是它的喜劇。……十年『文革』，正是一齣荒誕劇，……」。漫畫中，特偉嘲諷了自己在農村給敲頭、給山羊虐待、被迫像竹筒倒豆子般自白的經歷。

持永只仁返回日本後，再次踏足中國是 1967 年秋天。在日本，持永開展人偶動畫這領域，製作了《五隻猴子》、《小黑子 Sambo 打虎》等優秀作品。剛進入東京的中國通訊社工作的持永，受邀請出席這一年的國慶慶典。在北京中央電視台的安排下，持永作為日本

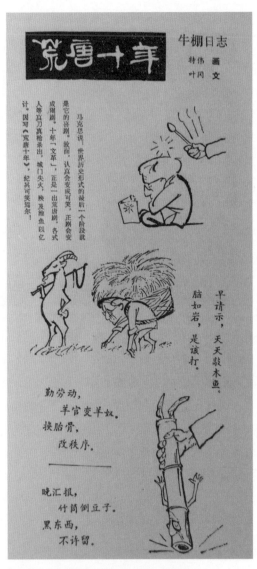

特偉載於《漫畫世界》創刊號的漫畫《荒唐十年》。

代表，毛澤東於 10 月 1 日接見了他。持永給上海美術電影製片廠發了電報，他們早已從報紙上得知持永得到毛澤東接見。蘇聯停止了對中國的經濟援助後，中國在東北地方試探石油成功，毛澤東把該地命名為「大慶」，不讓外國人看，地點也不公佈。持永因被毛澤東接見過，受邀去看油田。之後，持永轉往上海。在製片廠，大家手持剪報，敲鑼打鼓，熱烈地迎接持永。特偉此時受到軟禁，只聽到外面的嘈雜聲。也不知誰人塞進一張紙條，告訴他 15 年沒見的老朋友來了。但是，他們沒能見面。後來，阿達（徐景達）給我看了當年毛澤東接見持永的報導。

森川和代也於文革期間的 1975 年 10 月，到訪上海美術電影製片廠。其實，早在 1956 及 1959 年，她已去過美影廠敘舊。1975 年，日本醫師的參觀團，受中國國際貿易促進委員會之邀訪問廣州，森川作為翻譯員隨行。後來，她提出想探望上海的製片廠，但被要求列出見面者名單，她說跟以前的同僚見面，也不受批准。森川完成一切該辦的手續後，收到通知，名單上的人會來酒店跟她見面。森川在錦江飯店的房間等候，晚上 8 時他們到了。除名單上的特偉、王樹忱、段孝萱、唐澄這四個她特別親近的人外，還有一個她不認識的男子隨同。

森川坐下來與他們交談，但他們回答乏味，唯唯諾諾。「你們好嗎？」「好。」「在製作怎樣的動畫呢？」「各式各樣。」森川心想：15 年沒見，為甚麼如此冷淡？他們看起來似乎很疲累。約一小時後，那男子說：「晚了，我們不打擾森川老師了！」催促四人起來告辭。森川在段孝萱耳邊低聲問：到底發生了甚麼事？她只是輕輕

搖頭，一副為難的表情。

廠長特偉雖說已不用軟禁，返回製片廠，但是仍受著四人幫打手的監視。那個一聲不吭、聽著他們對話的男子，就是四人幫的打手。森川後來知道，因為她列出了四人的名字，那男子後來嚴厲盤問四人，為甚麼會跟日本人如此親密往來？

1976 年，因為東京的中國通訊社要拍攝南京大橋等影片，持永再度去了中國，3 月時一個人先去視察環境。在上海，持永再會久違了的、白髮蒼蒼的特偉。特偉給持永看了兩部動畫，一部是特偉和沈祖慰聯合執導的五卷剪紙動畫《金色的大雁》。它以 1959 年平定叛亂後的西藏自治區為舞台，故事敘述蝗蟲大量發生，區民計劃建造機場，用飛機去消滅蝗蟲。少年們十分雀躍，他們想去嚮往已久的北京天安門，但從西藏前往北京路途遙遠，如果有機場，就能乘著大雁（飛機）飛去。這時，有兩個阻撓機場建設的壞蛋出場，把定時炸彈置於銅壺內，被少年們發現。動畫製作人員如何構思定時炸彈的爆炸場面呢？四人幫打手認為要當場爆炸，但是特偉他們反對，認為在眾多孩子的地方爆炸不妥，最後決定改成騎馬把炸彈拿去遠處爆炸。這樣的結尾，似乎有點牽強。製作人員——編劇：冉丹；攝影：唐益楚、柴蓮芳；動作設計：王柏榮、杜春甫等；作曲：金復載。

另一部是嚴定憲執導的六卷動畫《試航》。故事敘述一萬噸級遠洋貨船「東方號」在試航之前，船長和工人等，主張全用國產的部件。而造船局的代表，則認為國產部件品質差劣，要用外國部件。

工人反抗這命令，並受到黨支部支持。造船局的代表無計可施，只好同意，卻特意選擇一個風暴日子試航。最後，「東方號」的試航距離不單刷新紀錄，還拯救了在海上遇難的台灣漁船。

他們要求持永給意見，持永讚揚了《金色的大雁》，但坦言《試航》的內容過於寫實，完全不像動畫、太極端了。身旁的四人幫打手聽後，臉色一沉。後來知道，《試航》是在四人幫強烈的主張下製作，用以攻擊周恩來。片中的造船局代表，就是影射周恩來。後來，持永還看了一部未完成的《小石柱》，由王樹忱、鄔強聯合執導。有一個單槓的場面，用動畫一般會演繹得誇張，譬如說，單槓會拉至彎曲變形，或孩子從單槓掉下把頭撞歪，這就是動畫的樂趣啊！然而，這些誇張的手法被禁止，抹殺了動畫的趣味，感覺不太自然。這時期，特偉作為廠長會過目所有劇本。然而，他的意見不會被採納，就算動畫中寫著他「導演」，大都是掛個名字而已。勉為其難地製作出來的《試航》和《小石柱》，雖然特偉、王樹忱等跟持永的意見相同，但焉能堂堂正正地說出來呢？因此，他們感謝持永代為宣諸於口。跟持永同行的北京電視台的人，後來對持永說：「老師，您真是直言不諱呢！」於持永來說，不知者不罪，他可以把自己真實的感受說出來。

持永完成了拍攝準備後，一旦返回了日本。9月，他跟工作人員再度前往中國，妻子綾子也同行。9月9日毛澤東逝世，他作為中國通訊社的代表，在北京出席了毛澤東的葬禮。人民大會堂的奉花芳名錄上有持永夫婦的名字，電視台也拍攝了他們跟毛主席遺體告別的情景。上海美影廠的員工，也在電視上看到。

《金色的大雁》劇照。

持永通過電視台跟上海的製片廠聯絡了，但這次卻沒有即時叫他過去。持永想，也許是因為製片廠批評《試航》，跟文革派之間引起了鬥爭。沒多久，製片廠來電，叫持永晚上 8 時可以來。持永夫婦前往上海美術電影製片廠，逗留至 11 時半。

10 月，持永還剩下一些取材工作，他致電江青當院長的中央勞動藝術學院預約，心裡卻想，真的不想跟江青本人見面啊。不久，學院聯絡持永，以西安發生地震等不得要領的理由，拒絕了取材。在北京停留了三日後，他返回東京，日本紛紛報導著四人幫被捕的消息。10 月 6 日四人幫被捕時，持永還在北京，卻沒有人告訴他這個事實。後來持永得知，這一天，上海、北京等地的酒館，甚麼酒也賣個滿堂紅。

1977 年，美影廠製作了兩卷人偶動畫《火紅的岩標》悼念毛澤東，由陳正鴻執導。故事敘述西藏人民在刻有「大救星」三字的岩標前，回憶禍國殃民的四人幫被粉碎前苦難的過去，確信黨中央能勝利前進。

《哪吒鬧海》及《三個和尚》

「ナーヂャ海を騷がす」と「三人の和尚」

上圖｜萬籟鳴與王樹忱攝於 1980 年代。

文革後，彷彿為了一吐十年間的冤屈，中國動畫朝氣蓬勃，百花齊放。

1978 年 12 月，中國召開共產黨十一次三中全會，確定不移地否定文革。上海美術電影製片廠的活動和陣容，也回復了舊貌。在廠長特偉、副廠長靳夕、王樹忱、張松林、萬超塵、邵芝蕊的領導下，以洗刷十年來不滿的氣勢，製作嶄新的作品。這一年，製作了九部長短篇動畫。徐景達和林文肖聯合執導的《畫廊一夜》，是一部嘲弄四人幫的諷刺性作品。故事敘述夜闌人靜，「棍子」和「帽子」潛入兒童美術展會場，大肆破壞展品，畫中的人物、動物紛紛跑出來，教訓了「棍子」和「帽子」。文革期間，被批鬥的人會戴上寫有罪狀的三角形帽子，及被棍毆。編劇：魯兵、包蕾、詹同渲。

這時，上海舉辦了嘲弄四人幫的漫畫展，同時也是漫畫家的徐景達、張樂平、張仃等也有參展。

《象不象》是一卷以幼兒為對象的賽璐璐動畫，由唐澄和鄔強聯合執導，也算一部傑作。故事敘述女老師帶領小朋友參觀動物園，講解大象的特徵，並要求小朋友回家後畫大象。小明對老師的講解無心裝載，左顧右盼，回家後畫不出大象。無可奈之下，畫了一隻猴臉象身的怪物。畫中的怪物忽然出現，跟小明一起去動物園，動物們圍著小明和怪物捧腹大笑。小明經反省後，認真地聽老師講解，最後畫了一隻真正的大象。

這部作品的編劇是包蕾、詹同渲，改編自兒童雜誌《紅小兵畫刊》中的 11 格短篇漫畫《不像「象」》。漫畫中，怪物從畫中跑出來是一場夢，而這部動畫的成功之處，在於把夢境變成真實，故事單純而有深度，成年人也喜歡，是一部細膩的作品。小朋友、老師、動物的表情也值得誇獎，動物們哄堂大笑的一幕，能誘發觀眾不約而同地笑起來。製作人員——美術設計：戴鐵郎；動畫設計：常光希、熊南清、浦家祥等。

人偶動畫中，《阿凡提》是第一部角色動畫，由靳夕和劉蕙儀聯合執導，時為 1979 年。這改編自新疆維吾爾自治區的民間故事，片題同時有阿拉伯文，動畫充滿了絲綢之路的風味。
故事敘述阿凡提具俠義心腸，看見一個富人壓榨窮人，就決定懲戒他。阿凡提設下圈套，說種植少許錢幣，就能大量收成（錢幣當然是預先埋好的）。富人偷看，信以為真，就把自己所有的銀幣交給

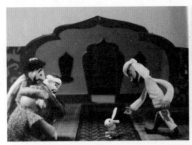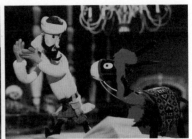

木偶動畫《阿凡提》。

阿凡提，要他種出更多，最後阿凡提把這些銀幣都分給了窮人。這樣的民間智慧故事，跟日本一休和尚同出一轍。這部作品的美術設計曲建方，從下一集《阿凡提》開始至第 13 集，一直擔任導演，是人偶動畫中最受歡迎的系列作品。

曲建方，1935 年出生，兒時已喜愛繪畫和音樂。1957 年魯迅藝術學院的油畫科畢業後，加入上海美術電影製片廠負責美術設計。1960年後，一直專心從事人偶動畫。他為設計阿凡提的形象，曾經三次去維吾爾自治區搜集資料，住了兩個月以上，也深入研究了古代壁畫、出土文物裝飾。另外，動畫故事來自豐富的民間故事，如何整理？如何展開？他也刻苦努力鑽研。

曲建方說：「為提升動畫的效果，同一人偶，頭部也做了多款扭曲的造形。譬如說，向橫給捶扁了的頭部、激瘦細長的頭部等，製作了各種長短大小的頭部造型，然後逐格拍攝，營造喜劇的味道。而且，我們還成功做到逐格拍攝的連續疊影，產生了新的效果。」這

《阿凡提》的拍攝場景。

部作品，在維吾爾自治區也大受歡迎。

在幅員遼闊的中國，富有地方色彩的出色作品，還有何玉門執導的
《好貓咪咪》。故事敘述懶惰的黑貓咪咪，平日只睡覺不捕鼠。老
鼠譏諷牠：「世上既然有老鼠，何必再有貓？」燕子批評牠不努力
練習捕鼠功夫，連小雞也說：「我們抓小蟲，也要天天練呢！」咪
咪給老鼠們戲弄後，發奮圖強，努力學習捕捉老鼠的本領，最後把
老鼠們折騰一番，兩隻老鼠給牠抓住，尾巴給結成蝴蝶結。咪咪脖
子繫上紅絲帶，額頭有粉紅、綠色的鮮艷花紋，伸懶腰的姿態也十
分討人喜愛。咪咪的睡窩、門口貼著的春聯等，所有色彩都絢麗奪
目，卻不失高雅。這是廣東地方傳統的設計和配色，譬如說當地的
農民畫就色彩分明。動畫一開頭的宅院造型，全部出自傳統的美術

《哪吒鬧海》的哪吒造型設計。

及工藝品等的設計，是製作人員在廣東省逗留兩個月研究的成果。何玉門在 1950 年《謝謝小花貓》中負責設計，《好貓咪咪》中的老鼠，也跟《謝謝小花貓》中的基本相似。

1979 年，中國第一部寬銀幕的長篇動畫《哪吒鬧海》公映，讓美影廠揚眉吐氣。哪吒之前在萬籟鳴的長篇《大鬧天宮》中也有跟孫悟空對決，但這次故事卻不是《西遊記》，而是改編自古典小說《封神演義》。當中的哪吒，是古代從龍王手上保護京城的傳說中的英

雄，可媲美孫悟空，是中國人喜愛的神話人物。導演：王樹忱、嚴定憲、徐景達；編劇：王往，是文革後一部傾注全力的作品。

《哪吒鬧海》的故事，敘述李靖的妻子懷胎三年六個月後，產下一個蓮花形肉球，一個男孩從中走了出來。李靖覺得這是不祥之物，此刻，有一仙人出現，給他取名為「哪吒」，並贈他兩件法寶——乾坤圈和混天綾。七歲的哪吒，打傷了奉龍王之命強搶凡間小孩的夜叉，更打死了龍王的兒子。東海龍王震怒，聯同南、西、北三海龍王興風作浪，水淹哪吒居住的城市，並威嚇李靖，若不殺死哪吒，就淹沒全城。李靖沒收了哪吒的法寶，並要他自己承擔後果，哪吒悲憤自刎。後來，仙人救活了哪吒，他腳踏風火輪、手持火尖槍前往龍宮尋仇，把龍王打敗。最後，小孩子們揮手送別哪吒，哪吒返回天界。

1978 年 10 月 1 日，北京機場重新啟用，牆上繪有哪吒的畫像，是由北京中央美術學院的院長、插畫家兼漫畫家張仃繪畫的。（這幅壁畫，最初是在機場餐廳醒目的位置，也刊載於機場介紹的小冊子上。現在，壁畫那邊已耀眼不再。）這時候，《哪吒鬧海》已在製作中，王樹忱委託了張仃擔任這部動畫的美術總設計。張仃設計的哪吒卡通形象，刊載在電影雜誌《大眾電影》後，收到大批讀者來信，認為哪吒應該更加強壯有力、英姿勃勃。北京機場的壁畫跟動畫沒有關係，那個哪吒纖細窈窕，是跟少女沒兩樣的美少年。《哪吒鬧海》是中國第一部以哪吒為主人公的動畫，動畫中的哪吒，跟《大鬧天宮》中金太郎那樣的哪吒完全兩樣，變得威風凜凜。

《哪吒鬧海》導演王樹忱。

三位導演以王樹忱為中心，他負責編劇和導演，從 1978 年 5 月至 1979 年 8 月，花了 15 個月製作，片長 63 分鐘，用了五萬張動畫。劇本修訂、資料搜集等用了三個月；作畫、攝影用了十個月；錄音等後期處理用了兩個月，是為配合中華人民共和國成立 30 週年慶典，爭分奪秒完成的。根據各電影院的不同設施，還製作了寬銀幕版和標準版兩個版本。

王樹忱說：「其實，六十年代初期，已曾想過把這個故事動畫化。但是，文革期間神話被全面否定，就擱置了。現在，四人幫倒台，期待可以把中國神話的美妙之處盡情地表現出來。大家都體驗到解

放後的快感，所以能齊心合力，專心一致於這部長篇。」

他作為畫家兼漫畫家，每天不作畫就會忐忑不安，也對神話傳說的書本愛不釋手，常埋頭苦讀。徐景達在這部動畫中佔著重要的位置，負責大量的背景及監督特殊技術。

徐景達說：「這部作品，是神話也是悲劇，所以必須費工夫營造這樣的氛圍。譬如說李靖的家，是哪吒出生的地方，也是自刎的地方，兩個場景的繪畫方法要截然不同。出生時為白天，一般來說應是藍天白雲，但這樣就不像神話。經長時間考慮，看到清朝畫家任伯年畫的《群仙祝壽圖》，天空為金色，充滿神話的氛圍，因此動畫就用了金色的天空，配搭李靖的紅袍子及哪吒那紅色的肚兜，為顏色對比絞盡腦汁。哪吒自刎那一幕，為表達他內心壓抑痛苦的悲劇情感，乾脆把天空變成幾乎黑色，特別是哪吒死後，用了完全的黑色，天際只現一道光芒。」

「另外，特殊技術的部分也多。狂風暴雨、妖魔鬼怪出現等的場面，需要特殊的技術。譬如說，妖魔們那發光的眼睛，及大浪翻起時出現火花那樣的模樣。本來，大海不應出現火花，但加進火花那樣的紅、綠等色後，就出現神話式的氛圍。也利用了多重曝光手法，最多時也用了六、七次。哪吒從蓮花中重生時，五色摻雜，現出多重光芒。當然，這光芒效果，還有賴音樂的推波助瀾。」

利用透光的手法，這部動畫算是最多的一部了。日本在這些手法以及寬銀幕動畫的技術上領先，因此上海的製片廠曾向身處東京的持

《哪吒鬧海》的分鏡圖。

永請教，持永一一回答，並把日本所用的資料給他們。

嚴定憲負責這部作品的動畫設計，關於它的基本方針，他說：「譬如說，哪吒給孩子們凌空拋起的場面，是表達一種歡欣喜悅，但在古時中國沒有這種動作。把感情這樣表達，是把神話現代化。此外，我們用了八個字作為基本方針：奇、艷、壯、美、生、死、活、鬧。

奇——顯示它是神話，必須活用神話式手法。

艷——以耳目一新為目標。取材自神話的動畫有很多，故必須自成一格。

壯——中心主角哪吒，必須充滿正義感、勇氣、鬥心。

美——場面必須美。

其餘四個字，是有關主角哪吒的一生：

生——出生時已非一般，從肉團中走出來。不平凡的「生」，有著神話的特徵。

死——自刎的場面，悲痛遺憾。為甚麼要他死？一種推高觀眾遺憾情緒的死法。

活——哪吒復活。是觀眾期待的，必須滿足他們的期望。

鬧——好鬥愛打。哪吒向壞蛋龍王他們復仇，大打出手，一種釋放的情感。

以上八個字，是製作上貫徹執行的守則。」

《封神演義》原著中，強調哪吒與為官的父親之間的爭執。但這部作品按照動畫的風格，主線在於哪吒消滅龍王的部分。

作曲是金復載。為了這部作品的音樂，他特地去了青島一趟，看著大海構思。他說：「表達激昂的情感時，用了中國的民族樂器——笙、琵琶、簫、揚琴，跟西洋的管弦樂結合。」

動畫設計：林文肖、常光希、朱康林、馬克宣、張濼源、浦家祥、陸青、陳光明等 43 名動畫師以及其他輔助人員；攝影：段孝萱、蔣友毅、金志成。也動員了杜春甫等所有主要的製作人員。這部作品，獲得文化部 1979 年優秀美術片獎、1980 年第三屆百花獎最佳美術片獎等等。

有日本人認為，哪吒消滅的四條龍也許影射四人幫。但這是穿鑿附會，牠們只是代表東、南、西、北四海的王。

「唉呀！不好了！小兔的家起火了！」雪孩子（雪人）衝進燃燒中的屋子，救出正在睡覺的兔子，自己卻溶化至剩下紅蘿蔔的鼻子及龍眼核的眼睛。最後，水變成水蒸氣，並幻化成雪孩子模樣的雲朵，小兔母子目送他遠去。這就是《雪孩子》的故事。

1980 年 10 月，我去看北京文化宮主辦的打倒四人幫漫畫展後，飛往上海美術電影製片廠，看了剛剛完成的兩卷賽璐璐動畫《雪孩子》。它是嚴定憲夫人林文肖第一次獨立執導的作品。那隻可愛的、粉紅色大眼睛的兔子，可以成為世界眾多兔子動畫中的新成

動畫《雪孩子》。

員。這部有關雪人的動畫，比英國的《雪人》（*The Snowman*，1982年）還要早。《雪孩子》以小兔子和他堆成的雪人之友情為主軸，二人在雪原上玩耍一幕，那背景的樹木，全憑拍攝技術使之充滿動感。

林文肖的丈夫嚴定憲，此時正埋首於中篇動畫《人參果》（孫悟空偷吃人參果的故事）。美影廠編輯的兒童雜誌《孫悟空》亦於此時剛剛創刊，內容主要介紹動畫。

虞哲光也執導了一部優秀的摺紙動畫《小鴨呷呷》。故事敘述一隻離群的鴨子到處徘徊，遇上狐狸險些給吃掉，兄弟姊妹一起救出小鴨子。簡單明快的摺紙造型、春意盎然的色彩，充分表達了鴨媽媽憂心忡忡的感情，是一部適合幼兒的佳作。

1980 年代中期出版的《孫悟空》畫刊，以中國動畫資訊為主要內容。

接著，出現了一部非同凡響的傑作《三個和尚》。導演是阿達，即徐景達。這部作品以後，徐景達就用「阿達」這名字。

1979 年春，阿達出席了文化部主辦的茶會。茶會上的演說中，「三個和尚沒水喝」這句話觸動了他。「一個和尚挑水喝，兩個和尚抬

水喝，三個和尚沒水喝」是中國著名的寓言故事，主要表達「人多了，事情反而難辦」、「如果不團結，事情難做好」的意思。英文也有這樣的諺語：「Two's company, three's a crowd.」（二人成伴，三人不歡）阿達跟我說，這跟中國「三個和尚沒水喝」的格言相似，他正考慮是否把它演繹成動畫。後來，劇本由包蕾負責，人物設計則委託在河北省的河北美術學院任教的漫畫家韓羽。

韓羽，曾於 1962 年錢運達執導的人偶動畫《一條腰絲帶》中，負責人物設計，相隔 18 年又再與動畫打交道。我跟他見過面，那是這部動畫完成後，他作為中國漫畫家訪日團的其中一員來訪。他酷愛京劇，用簡單的線條就能繪出京劇的著名場面，巧妙地表達人物情感，令日本的漫畫家嘆為觀止。

《三個和尚》的故事敘述，山上一座寺廟裡，住有一個矮小和尚，每天下山挑水。接著，來了一個高挑和尚，二人一起用水桶抬水去。最後，來了一個胖和尚，水桶裡的水被他喝乾了，大家爭論誰去挑水。沒人願意去，各人唯有硬著頭皮忍耐著口渴。此時，一隻老鼠把佛壇上的蠟燭倒翻，引起了火災，三個和尚才合力挑水滅火。

三個和尚的造型，只是韓羽一個簡單的構思。然而，大家覺得第一個矮小和尚，跟畫家本身酷似，因韓羽本人也是小個子；而高挑和尚像阿達。值得一提的是，這部 18 分鐘、沒有對白的動畫是先有音樂，和尚們的動作，完全是跟著旋律創作的。我想，這是金復載作曲中最優秀的一部作品，音樂細膩、詼諧，中國式又帶點摩登。

《三個和尚》的導演阿達（左）與人物設計韓羽。

作曲家金復載。

山、寺廟、太陽等背景設計，也樸實無華。畫面有意造成正方形，行雷閃電時，畫面左右上方，露出兩個和尚頭來，很有意思的胡鬧手法。而且，「三個和尚沒水喝」的格言本來止於消極，然而，這部動畫把格言的意義昇華，增添了火災的情節，把結局賦予了積極性意義。這正面的結果，令作品整體更加明朗、活潑。另外，以音樂和繪畫去說明一切，是成功動畫的手法，內容簡單而意味深長，產生理想的效果。作品也十分幽默，譬如說，三人吃燒餅沒水喝，哽咽時那轉動眼珠子的滑稽表情；老鼠給怒氣衝天的三個和尚嚇死了（因和尚不能殺生）；矮小和尚給當作水桶被拋向遠處，等等，爆笑場面數不勝數。每一幕都沒浪費，跟作品主題緊緊相扣。

《三個和尚》，獲中國電影家協會（中國電影人協會）1981 年第一屆金雞獎最佳美術片獎，以及眾多海外殊榮。

1981 年 7 月，上海美術電影製片的特偉廠長、嚴定憲、段孝萱三人來日，出席東京池袋的製片廠主辦的中國動畫放映會和座談會，森川和代當傳譯。在那裡，上映了《哪吒鬧海》等 17 部長短篇動畫。特偉說：「文革結束後今天，在這再度『百花齊放』的時代，當務之急是，作品要回復文革前的水平。然而，最大的苦惱是，這文革十年中，沒能培養新的動畫師。」

他並且說，北京的中國電影發行公司，負責國內電影配給，它購買製片廠製作的動畫，賽璐璐動畫每卷 7 萬元、人偶動畫 6 萬元、剪紙動畫 4 萬元。動畫製作費除了靠這些錢外，也向中國人民銀行借款。每年製作定額是 35 卷。製片廠從業員總數為 500 人（包括飯

《三個和尚》的分鏡圖與劇照。

堂廚師、保安員等，跟動畫有關的員工約 400 人），賽璐璐動畫的導演 12 人、人偶動畫 8 人、剪紙動畫 8 人；寫劇本的 43 人。動畫攝影台有大小 8 台（全部中國製）；照相機 14 台；專屬作曲家 5 人。這一年，嚴定憲出版了動畫教科書《美術電影動畫技法》，以持永只仁、錢家駿等在上海、北京教授的內容為基礎，把動畫技術集大成。

水墨動畫的第三部作品《鹿鈴》，由唐澄和鄔強聯合執導。《牧笛》描述水牛和少年的友情，《鹿鈴》則是刻畫小鹿和少女之間的愛。故事敘述一個女孩救了受傷的小鹿，並加以照料，不久小鹿的父母出現，女孩和小鹿戀戀不捨地離別。《牧笛》中也曾經有鹿兒的出現，但是內容上，這部動畫較為傷感。身體虛弱的唐澄在製作期間病倒，由負責攝影的段孝萱努力完成。

鄔強在《冰上遇險》等作品中已跟唐澄合作過。他 1929 年於越南出生，祖籍廣東，1954 年加入上海的美術片組。完成《鹿鈴》後，他去了北京電影學院任教動畫，1982 年移居父親所在的香港。1986 年，我在香港跟他見面，始知《鹿鈴》原計劃在開頭時插入歌曲。1986 年 3 月，唐澄於北京溘然逝世，終年 67 歲，終身未嫁。她心思縝密，沒有她，也許水墨動畫不會成功。《鹿鈴》的前半，是她的遺作。

1983 年，我再次去美影廠，拜訪了漫畫家張樂平，由通曉英語的阿達充當傳譯。那時，特偉、阿達、包蕾正計畫把《三毛流浪記》製作成動畫。漫畫完全沒有對白，而阿達成功製作過沒有對白的《三

第三部水墨動畫《鹿鈴》。

個和尚》，所以這次也由他執導，跟原著作者張樂平，經過多次托首參詳。

這一年，阿達也完成了改編自雲南傳說的《蝴蝶泉》。故事敘述一對相親相愛的男女遭領主拆散，最後投湖自盡化成蝴蝶。由雲南畫家朱眠甫負責背景、人物設計，是這部動畫成功之所在，把南方的大自然以現代畫手法繪畫出來。動畫開頭，還以實景展示了現實的蝴蝶泉。

另外，胡進慶執導的《鷸蚌相爭》，是剪紙動畫，也可說是水墨動畫。不是賽璐璐，而是以剪紙營造出水墨畫效果。故事敘述一個正在釣魚的漁夫，看見河蚌夾著的蚯蚓給鷸鳥吃了。之後，鷸鳥的腿也給河蚌夾傷了。鷸鳥為啄食河蚌，又給河蚌夾住了鳥喙，雙方互不相讓，結果遭漁夫一併捕獲。一部沒有對白，只有音樂的作品，

內容明快，表達了標題背後「漁人得利」的含意。製作人員——
編劇：顧漢昌、墨犢；繪景：伍仲文；美術設計：陸汝浩；動畫：
葛桂雲、吳雲初、查侃、陸松茂；攝影：耿康；作曲：段時俊。水
墨畫是一個絕對沒有影子的世界，製作人員也為此苦心孤詣鑽研，
仔細的剪紙，不讓影子出現。

胡進慶，1936 年出生，1970 年開始當剪紙動畫導演。繼這部作品
後，1985 年製作了剪紙動畫《草人》，是一個漁夫扮成草人，捕捉
水鳥的喜劇。不是水墨畫，但利用水鳥的羽毛配合和紙，產生了中
國獨特的工藝畫、羽毛畫的效果。後來，他們也想用蘇州刺繡製作
動畫。《鷸蚌相爭》和《草人》中，鳥兒脖子那細膩的動作令人讚
嘆，可想而知，關節是剪得異常仔細，絲絲入扣，牠們光是動作就
令人發笑，這種幽默感實在嘆為觀止。可惜的是，在 1984 年薩格
勒布（克羅地亞首都）國際動畫大會中，《鷸蚌相爭》與最優秀獎
失之交臂，僅由評審員頒給特別獎。

繼《哪吒鬧海》後，王樹忱於 1983 年聯同錢運達，執導中國傳奇
的長篇動畫《天書奇譚》。這部作品根據明代小說《平妖傳》改編
而成，是狐狸精欺騙世間凡人的故事。原本跟英國 BBC 電視台合
作，但 BBC 中途退出。最後，中國花兩年時間完成這部寬銀幕長
篇。編劇是王樹忱和包蕾。

《天書奇譚》的故事敘述仙人袁公，在雲夢山深處的白雲洞守護天
書，三隻狐狸盜取了白雲洞的靈丹後，化作人形，欺世盜名。另一
方面，從天鵝蛋爆裂出來的小孩「蛋生」，得袁公指示，從天書中

剪紙動畫《草人》的人物造型設計。

學得法術，懲惡行善。最後，三隻拍皇帝馬屁的狐狸精被消滅，袁
公則因洩露天機，公開天書內容，被押解天庭。劇終，蛋生喊著：
「師父！師父！」目送袁公離去。

這部作品，跟《大鬧天宮》和《哪吒鬧海》迥然不同，新穎的美術
設計和卡通形象造形，令人矚目。狐狸母子變身而成的妖艷女子和
滑稽男人，造型誇張，這種大膽的畫法，在上海動畫前所未見。特

別是十一、二歲淌著鼻涕的傻子皇帝、老鼠模樣的縣令等等，盡是怪模怪樣的角色；相反，蛋生這小英雄，卻擁有兒童般亮晶晶的黑色大眼睛。這超級小子跟妖狐大戰一幕，極富動感。這部作品動畫味十足，輕輕鬆鬆、鬧作一團的場面，令人看得樂融融。如同日本的《信貴山緣起繪卷》那樣，動畫中，一袋袋穀米和銀子從空中飛至、同一模樣的人一個個從井內跳出來，使縣令困惑萬分，不知所措。這些胡鬧場面，如遊戲般充滿樂趣。不過，有意見認為，狐狸化身的性感妖女，其動作和對白等，似乎有違上海動畫以兒童為對象的基本方針。另外，例如把畫面統一成紅藍兩色等，可看到色彩上也下了一番苦功。這部作品，在海外上映時大獲好評。

聽說，王樹忱完成這部作品後，因疲勞過度病倒了。1986 年，我在上海的錦江飯店小賣店，買了一套包含米奇老鼠、孫悟空、哪吒、阿童木及《天書奇譚》蛋生等的公仔。《鐵臂阿童木》和《森林大帝》，1980 年在中國的電視台播放時極受歡迎，手塚治虫的漫畫也賣個滿堂紅。

1985 年夏天，王樹忱等五名動畫師從上海和北京來日，出席廣島國際動畫大會，上海出品的剪紙動畫《火童》在會上獲獎。故事改編自中國西南地區，雲南省少數民族哈尼族的民間傳說，久遠以前，因妖魔搶走了火種，哈尼族過著沒有火的生活。明扎的父親為奪回火種，已離家 15 年。明扎帶著金色弓箭，穿越冰山、火山，最後消滅了妖魔，但是自己卻變成了火球。火球給送回村莊，讓哈尼族回復昔日的光明和溫暖。可以說，這是中國式的普羅米修斯傳說。

動畫《天書奇譚》。

漫畫《三毛流浪記》。

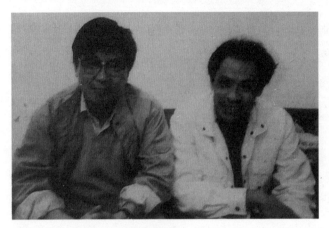

《火童》導演王柏榮（左）與畫家劉紹薈。

《火童》的導演王柏榮，1942 年出生，1962 年上海電影專科學校動畫科畢業後，加入美影廠。1981 年，執導剪紙動畫《南郭先生》。《火童》是他第一次獨自執導的作品，這部動畫之所以成功，負責美術設計的雲南畫家劉紹薈功不可沒。線條縱橫交錯、色彩細膩豐富、畫風雄壯；跟水墨畫相反，線條把空間填得滿滿的，魅力非凡。劉紹薈曾去了雲南哈尼族居住的丹諾山，白描寫生，住了一個月。他跟設計《蝴蝶泉》的朱眠甫是朋友，我看過他們各自繪畫的孔雀公主，任何一幅都高雅有力。《火童》中的背景和人物互相輝映，交織成魔法般的效果，讓人迷醉。

在廣島也上映了錢運達執導的《女媧補天》，是一個讓人聯想起日本《古事記》的神話。故事敘述女媧用泥巴做了人類，然而水神和火神大戰，大水淹沒、烈火燃燒、天空崩裂，人類苦不堪言。仁慈

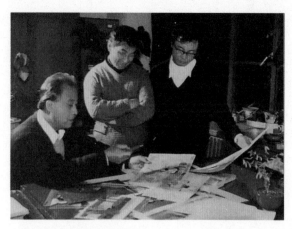

左起：王樹忱、錢運達與馬克宣。

的女神感到悲哀，最後以自己的身體填補天空一個個破口。影片中，豐腴性感的裸體女神、水神火神等設計，古雅高貴。

《三毛流浪記》系列於 1984 年公映，共四集，各一卷。因為原著是黑白漫畫，雖說動畫製成彩色，色彩也極度抑制。故事忠於原著，敘述戰火中的孤兒三毛給獵人撿到，後流浪於上海街頭。要把四格連載漫畫演繹成動畫，其實是困難的。《三毛流浪記》不是以電影或人偶動畫，而是以適合漫畫的賽璐璐動畫演繹，令張樂平非常滿意。

1985 年起，嚴定憲升任上海美術電影製片廠的廠長，副廠長是王柏榮等人，特偉成為顧問。

《黑貓警長》及中國動畫新時代

「黑猫警長」と中国アニメーションの新時代

上圖｜小野與盧子英於 1992 年參觀位於深圳的「翡翠動畫」。

随著改革開放，中國動畫無論內容、規模、體制方面，也迎來了重大變化。

1986 年，我第三次到訪中國。中國的動畫界，也逐漸呈現新趨勢。首先是電視的發展，1984 年，上海電視台動畫部，獨立成為「上海電視台動畫電影製片廠」，由上海美術電影製片廠的鄒志民赴任廠長。它並非僅僅放映美影廠的作品，也製作電視台用的動畫。

特偉花四年醞釀而成的長篇動畫《金猴降妖》（孫悟空三打白骨精的故事），終於在 1984 年完成。考慮到要在電視播出之故，電視版共 15 卷，分五集，然後再把電視版編輯成 9 卷的長篇電影。導演：特偉、嚴定憲、林文肖。

1981 年，嚴定憲也製作了中篇動畫《人參果》，而在《金猴降妖》中，他改良了悟空的京劇臉譜一直存在的問題，把造型進一步簡單化。儘管改良後，觀眾還是難以習慣。「孫悟空三打白骨精」的故事家喻戶曉，1960 年，浙江省的天馬電影製片廠也製作了電影，故事敘述白骨精化成美女，恭候三藏法師，孫悟空識破妖女真身，但三藏不知真相，師徒關係起了衝突。由於內容複雜，這部動畫亦對白奇多。技術上，這部作品用的透光等比《哪吒鬧海》更進一步，可惜為顧及電視版播出，故事展開雜亂，劇情欠缺起伏。

特偉問我：「悟空把白骨精打至灰飛煙滅這一幕，會不會過分暴戾？」我說：「不會，這個高潮可以再進一步推高才是。」特偉說：「我也有同感。」另外，背景畫在最初拍攝時呈現黑色的底色，故需要重新繪畫等等，是一部費盡心血、精心製作的作品。白骨精的面相造型不錯，充滿現代感。我有這部作品的白骨精及孫悟空等的石膏像，看著這妖女像也令人樂不思蜀。

文革後，中國政府高舉「四個現代化」口號的開放政策，開始跟外國企業合營，1979 年決定設立經濟特區。1986 年 4 月清明節，我從香港前往其中一個特區——深圳。這裡有一間香港資本的翡翠動畫設計公司，於前一年開始運作。我跟香港的動畫師一塊去，這間公司位於深圳偏遠荒涼的地區，一棟剛建好的大廈內其中一層。它正在籌劃一部在香港拍攝，以孫悟空一家為主題的電視動畫。在這裡，意外地給我遇上了上海美影廠的游湧夫婦及畫家朱眠甫，他們作為技術指導來了這裡。聽說特偉和王樹忱早前也來過，因為《金猴降妖》的試映會在廣州、香港等地舉行。7 月，我再從香港前往

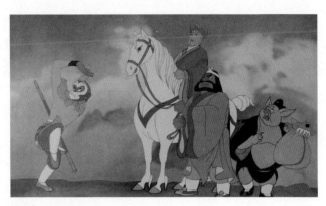

動畫《金猴降妖》。

廣州，住在中山大學的專家樓。我參觀了珠江電影製片廠內四層高的動畫製作樓，這是由上海的美影廠、香港的時代藝術事業、珠江電影三方合資，剛在 2 月正式開業，包括原畫、動畫在內有 100 名員工。上海的美影廠經常有指導者駐場，負責動畫師的培育和承包工作。我拜訪時，他們正在處理美國電視動畫 Sparky 的試作版，以及上海美術電影製片廠的系列動畫《黑貓警長》第三、四集的描線和上色。

《黑貓警長》於 1984 年放映，是一個嶄新的角色動畫系列，跟中國傳統的風格大相逕庭，帶點奇幻性和動作成份。第一集故事敘述一群老鼠搶掠村內的糧倉，黑貓警長、白貓班長和貓警隊等騎摩托車追擊。之後，警長他們被關在鐵籠內，警長大叫一聲，用神力拉開鐵籠的柱子逃了出來。他發射的子彈射過頭，但也能迅速回轉追捕老鼠，打掉老鼠一隻耳朵。動畫的流血場面令人驚嚇，音樂也宏亮

有威勢，警長動不動就拔出手槍，那暴力描寫在中國動畫前所未有。編劇：戴鐵郎；導演：戴鐵郎、范馬迪。第二集故事敘述，一隻神秘的怪鳥掠食小猴等動物，貓警隊出動多架直升機圍捕。

黑貓警長的大眼睛內有幾個光源點，可說是受日本少女動畫的影響。貓警隊在每一集都有不同的裝備出現，按按電腦就能知曉一切，儼如一隊高科技警察。也有隊員騎著空中摩托車，在空中飛行的場面。由於電視播映的《鐵臂阿童木》人氣高漲，有聲音認為：中國也可以製作阿童木這樣的動畫嘛！也因此而誕生了這系列動畫。在第一集給打掉耳朵的老鼠說：「我去尋找吃貓的老鼠！」於是踏上旅途。其實，拘泥於僅僅讓老鼠演繹壞蛋角色是有限度的。第四集故事，通過新婚中的螳螂被殺事件，介紹了昆蟲的世界。這種荒唐無稽的手法，充滿動畫味兒。如能在細節地方更誇張、在暴力場面更荒謬古怪，將會讓人更加享受。譬如說，高速行走的車輛在急剎停時變形等等，可運用更多動畫的基本元素；而那嚴肅的貓警長，也不必時常威風凜凜、怒目示人，有時也可出現失敗的情節，表現人性的一面。這樣，動畫也許更能持續下去。

從廣州飛往上海，在美影廠，我詢問王樹忱觀眾對《黑貓警長》暴力成份的反應，他笑說沒有問題。在美影廠門前，「孫悟空編輯部」旁增加了「中國動畫學會」的門牌。1985 年 11 月 23 日，中國動畫學會（CAA）成立，會長是特偉，總部設在美影廠內。

廣州那三方合資的動畫公司，香港一方希望早日獨立製作自己的作品，盡快培育動畫技術員。然而，美影廠一方認為，慢工出細貨才

《黑貓警長》導演戴鐵郎。

能製作出無與倫比的作品。來自香港的製片人心急如焚,每晚掛長途電話去上海追問。動畫師並非如他想像般一蹴而成,這意外地讓我窺探到,社會主義中國跟即將回歸的香港之間,對製作動畫這盤生意的取態迥然不同。於我來說,這是十分有意義的人生經驗。

1985 年,林文肖和常光希聯合執導《夾子救鹿》,故事改編自雲南傳說。動畫的背景卓爾不凡,這樣精密細緻的工作,相信上海以外是做不來的。林文肖接著製作了小兔淘淘系列的短篇《不怕冷的大衣》,1982 年的短篇《回聲》,也是以淘淘為主角。

漫畫家韓羽,在 1985 年製作的《沒牙的老虎》中,負責人物和背景設計。這部以幼兒為對象的動畫,由冰子編劇、浦家祥執導。故事敘述為懲治欺負小動物的老虎,狐狸每天用小卡車給老虎送去朱古力、口香糖等,意圖令老虎蛀牙。一群愉快的動物們,是用粗線

《黑貓警長》的漫畫單行本、劇照及動畫分鏡圖。

條繪畫的。繼《三個和尚》後，在《超級肥皂》和《新裝的門鈴》
中，韓羽再度跟阿達合作。《超級肥皂》的故事敘述一個營銷手法
高明的商人，推銷能把衣服洗得超級潔白的肥皂，人們趨之若鶩。
結果，不管紅事白事，全城人皆素白衣飾。商人把肥皂全售出後，
又推銷甚麼都可染的超級顏料，又再門庭若市。三個和尚也在這動
畫中友情演出！遺憾的是，這部作品，是阿達的遺作。1987 年 2 月
16 日，阿達因腦溢血在北京逝世，終年 54 歲。

在剪紙動畫方面，有胡進慶、葛桂雲、周克勤等聯合執導的《葫蘆
兄弟》系列。故事敘述從葫蘆中爆裂出來的七兄弟，教訓了蛇精和

蠍子精。七兄弟各自擁有神奇的本領，例如可發強光的眼睛、可聽到任何聲音的耳朵，等等。可惜的是，七人的形貌都差不多，不習慣的話，實在難以辨別。雖說是剪紙，其實多用賽璐璐，反而令兩者的特色都沒能展現。因為是 13 集的系列故事，結構變得冗長。

系列動畫，成為上海動畫的新趨勢。製作定額每年不同，大致一年 35 卷，最多 37 卷。卷數是以底片長度計算，不一定等於作品數量。一卷大約 10 分鐘，如 1986 年有 36 卷，是 360 分鐘，也就是說，製作六個小時的動畫。如果是系列動畫，一套則需要更多卷數。這個定額，不僅用於動畫，紀錄片也可以。美影廠至今也製作過優秀的紀錄片，內容包括人偶劇及民間傳統的農民畫藝術，當中加入動畫的元素，趣味盎然。

1985 年，美影廠讓 8 至 13 歲的小朋友嘗試製作動畫。首先，收取應徵者繪畫的動畫故事，從中選出 20 人，再由廠內員工加以培訓。他們設計的動畫，有機械人、外星人等，跟孫悟空同場演出，小孩子的構思令人樂在其中。有些孩子的水墨畫很棒，讓美影廠的動畫師也大為佩服。

上海美術電影製片廠的陣容，基本上跟 1980 年相同，新的器材增加了，人員也增加至 530 人。中學畢業的員工也加入，除繪畫動畫，也承包其他公司的工作。1980 年左右，美影廠曾經承包過日本的東映動畫，到 1985 年則承包了美國的電視動畫。美影廠也派人前赴廣州、深圳的製作公司。1986 年，上海電視台動畫電影製片廠的廠長鄒志民、美影廠的廠辦公室主任佘伯川等來日，在東映動畫的攝影工作室，參觀學習電視動畫的製作方法。日本的電視

水墨動畫《山水情》劇照。

動畫，是三格拍攝（一秒 8 幀畫），而上海的電視動畫，是兩格拍攝（一秒 12 幀畫），相信今後也許會日本化。動畫師的培育是最大的問題，北京電影學院四年制的動畫科，除學習動畫技術外，還必須接受正式的繪畫課程。課程以前是兩年制，現在（1987）是四年制，廠長嚴定憲他們認為時間太長了。為確保人材，美影廠會在上

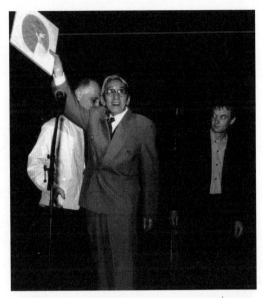

1995 年 8 月，國際動畫協會（ASIFA）授予特偉終身成就獎。

海招募學生送去北京的電影學院，畢業後召回。顏料製作現在由陸美珍負責，有 130 種顏色。萬超塵帶來的動畫攝影台，現在也用於鉛筆測試。

在美影廠中，藝術委員會和技術委員會分別有五個成員。藝術委員會以王樹忱為中心，所有劇本要在這裡審查合格後才能製作。

今天（1987），中國的動畫製作機構有：
1. 上海美術電影製片廠
2. 長春電影製片廠美術片分廠（1985 年創辦，人員 60 人；年間定

額為兩部，至今製作了三部，包括剪紙動畫。）

3. 北京科學教育電影廠（1985 年製作了第一部獨立自主作品）

4. 瀋陽科學教育電影廠

5. 上海電視台動畫電影製片廠（1984 年創辦，是上海電視台的電視動畫製作所。）

6. 中央電視台電視劇製作中心美術片創作室（1985 年創辦，是北京電視台的電視動畫製作室。）

此外，廣州的時代美術電影製片廠、深圳的翡翠動畫設計公司，也從事動畫的承包工作。南京電影製片廠也製作了一部動畫。

中國，正逐步迎接國家的變化期。上海美術電影製片廠也一樣，擔負著很多課題。我每次到訪這裡，心中都充滿暖意、朝氣。這裡除作品出類拔萃外，我更享受接觸活在動畫業界的每一個人。大家尊稱為「老爸爸」的特偉，是製片廠的中心人物，他個性溫和，有時真讓我感到好像跟自己的父親見面那樣；高個子的嚴定憲煙草不離手，廠長的風範日益展現；笑聲爽朗的王樹忱；唯一的女導演林文肖熱心工作、溫柔和善；不屈不撓、親切近人的段孝萱。個性豐富的人，一一浮現在我眼前。

持永只仁計畫跟久違了的特偉合作，在上海製作人偶動畫《兩個太陽》。特偉曾製作過各種不同類型的動畫，但人偶動畫從沒染指，他十分期待。1987 年 8 月，上海美術電影製片廠舉行了 30 週年成立慶典（自 1957 年獨立以來），並預定 1988 年主辦第一屆國際動畫大會。

萬籟鳴給森川和代寫下的感言，見證了中日動畫發展的重要關係。

1986 年 4 月，森川和代為了翻譯《中國電影發展史》蒐集資料，到訪上海，跟萬籟鳴見了面。聽萬籟鳴講述舊事後，森川拿出筆記要求，萬籟鳴為她寫點甚麼。萬籟鳴看了她一眼後，不假思索地寫了這樣的感言：

「新中國的動畫成就，也有日本動畫工作者參加。
萬籟鳴　88 歲　寫於上海　1986 年 4 月 2 日」

自 1980 年代
之後

EXTRA

小野耕世的《中國美術電影發展史》1987 年在日本出版，所記錄的中國動畫電影發展歷程，亦止於 1986 年。我們原計劃另增篇章，續記錄 1980 年代末至近年的發展，然而，這階段的中國動畫業界歷經轉變，要延續小野著作的脈絡繼續記錄，並不合適。

1986 年後，中國動畫業界新人輩出，製作單位越見分散，涉及的人與事相當龐雜，更重要是，期間業界逐步走向高度產業化，小野著作談及的一批前輩動畫藝術家，參與創作及製作日益減少，換個角度說，他們的歷史任務已經完成。

由此觀之，1986 至 1987 年如同中國動畫發展的分水嶺。往後業界出現急遽轉變，尤其製作模式，由早年的藝術探索路線，轉向產業拓展的方向，這期間的歷史發展，內地已有不少著作寫下了記錄，故不在此重複。

這裡將以五個篇章，記錄 1980 年代末至近年，六個與中國動畫業界關係密切的活動。這幾次活動，中國動畫界最具代表性的人物都參與其中，反映中國與日本、香港動畫圈的緊密扣連，亦看到中國動畫藝術家在千禧年前，如何積極地拓展與境外地區的聯繫。透過這幾篇增補文章，補充小野一書因出版年期所限而未能觸及的內容，讓讀者對中國動畫發展有更深的了解。

1987 年
中國美術電影
回顧展

EX.1

中國製作動畫電影（稱「美術電影」），最早可追溯至 1930 年代，但及至戰後，香港觀眾對中國動畫仍是陌生的。當時中國攝製的動畫以短片為主，除同場加映外，很難配合大型宣傳作正式的放映。六十年代初，中國動畫終有機會在香港作焦點式的推介。

1962：首個大型中國動畫展覽

中國內地製作的劇情片、紀錄片及動畫片，以往一貫由南方影業公司發行。該公司在推廣上不遺餘力，但動畫短片在發行上始終有限制。1962 年 7 月 19 日，該公司在落成不久的香港大會堂舉辦「中國美術電影（造型及圖片）展覽」，為首個以中國動畫為主題的展覽。展覽除展示畫稿、木偶外，並介紹中國動畫的發展歷史及製作過程。報章報導展覽廣受大眾歡迎，錄得約八萬觀賞人次，展期亦由原定的一星期擴展至 14 天。

除展覽外，同月 20 日起，在麗都、普慶兩院放映該年剛完成的動畫長片《大鬧天宮》（上集），另配短片《濟公鬥蟋蟀》（1959）、《小蝌蚪找媽媽》（1960）及《雙胞胎》（1957），香港觀眾首次有機會較集中的欣賞中國動畫作品。據統計，《大鬧天宮》公映 26 天，共 101 場，約 77,500 人次觀看，票房約 14 萬 5 千元。《大》片曾配上粵語，先後於 1972 及 1982 年放映。上述展覽期間，國泰戲院也放映了動畫《伏虎神童》（原名《一幅僮錦》，1959），配短片《牧童與公主》（1960）、《誰的本領大》（1961）及《聰明的小鴨》（1960）。至於其他長片，木偶動畫《孔雀公主》（1963）及《哪吒鬧海》（1979），分別於 1966 及 1980 年在港放映。同時，南方影業亦曾以

「中國美術片特輯」名目，組合多部動畫短片，於銀都、珠江、南華等院作周日早場放映，也曾在大會堂作特別放映。

相較美國、日本的動畫電影，中國動畫在坊間的曝光率仍有限。從文化藝術角度看，中國動畫的表現手法獨特，題材多元，製作技術精湛，水墨動畫更是獨一無二的類型。一些坊間組織在有限資源下，仍盡力舉辦小型放映活動，如法國文化協會及單格（Single Frame）動畫會。

「單格」屬小型組織，因偶爾找到剪紙動畫《金色的海螺》（1963）的拷貝，加上《孔雀公主》的錄影帶及水墨動畫《小蝌蚪找媽媽》，於 1982 年 6 月舉辦了中國動畫放映專題，獲得熱烈迴響。尤其是《孔雀公主》，觀眾難得一睹長篇木偶動畫，耳目一新，對其一絲不苟的製作留下深刻印象。其後「單格」仍不定期舉辦這類放映活動，主要向南方影業借用拷貝，惜影片選擇不多，但反應依然理想。

同一時期，日本亦掀起中國動畫熱潮。1980 年代，日本的動畫發展已非常蓬勃，除自行製作，亦發行眾多外地作品。隨著中國對外開放，動畫作品名正言順地外銷到日本，受到一批熱衷富藝術色彩動畫的觀眾擁戴，他們對水墨動畫尤感興趣，由此帶動商機，促使片商買入版權，推出錄影帶，舉辦放映活動。港、日兩地此階段出現的中國動畫熱，為日後的推廣活動打下基礎。

1987：最具規模的中國動畫放映

香港的動畫愛好者一直期望舉辦更全面、更具規模的中國動畫影展，奈何片源受限制，與上海美術電影製片廠（下稱「美影廠」）亦沒有溝通管道。1980 年代初，原任職美影廠的動畫導演鄔強移居香港，加入香港電台美術部，在該部門工作的動畫愛好者，透過他而加深了對美影廠的認識。1985 年，香港電視廣播有限公司和內地部門合組「翡翠（深圳）動畫設計公司」，在深圳設廠，聘用不少內地人員，包括原任職美影廠的資深動畫導演，廠內來自香港的動畫人員，與他們逐漸熟絡。同年舉行的廣島國際動畫影展，美影廠人員組團出席，香港的動畫工作者也赴會，兩地動畫人有機會進一步交流。

中港兩地動畫人隨著互動增加，距離越拉越近。香港動畫界躍躍欲試舉辦中國動畫影展，便決定直接聯絡美影廠洽談合作。當時美影廠亦經常亮相影展，積極向外推廣中國動畫，對港方的邀請，二話不說便答允了。

「中國美術電影回顧展」於 1987 年 9 月 16 至 23 日舉行，為香港首個最具規模的中國動畫影展，主辦單位包括香港藝術中心、電影雙周刊、上海美術電影製片廠、中國動畫學會，並由南方影業協辦。為組織一次最完整、最全面的放映，選片已屬大工程，務求涵蓋不同年代、富代表性的作品，籌備工作早於 1985 年已展開，費時甚長。

參與策劃的盧子英、林紀陶與《電影雙周刊》社長陳柏生前往上海，進入美影廠選片，從該廠提供的始自 1941 年、共 200 多部作品的片目中，細心觀影挑選。名導名作、製作方式別樹一幟的如水墨動畫、剪紙動畫，不能或缺，故《鐵扇公主》(1941)、《驕傲的將軍》(1956)、《豬八戒喫西瓜》(1958)、《小蝌蚪找媽媽》、《牧笛》(1963)、《大鬧天宮》、《孔雀公主》、《哪吒鬧海》、《金猴降妖》(1984-89) 均屬必然之選。為求放映內容更完備，他們盡量涉獵。可惜部分早期的影片以易燃菲林攝製，不能複印拷貝，無法放映；部分影片的政治色彩較強，美影廠不建議放映。過程中，該廠人員全力協助，並提供寶貴的意見。

回港後，策劃人員商討約月餘才敲定片目，選映電影 62 部，長短片兼備，數量豐富，分別在藝術中心壽臣劇院及演奏廳安排了 32 場放映。配合影展更舉辦展覽，美影廠提供了 40 多幅珍貴的畫稿、剪紙稿及十多個木偶供展出，讓公眾看片之餘，亦了解幕後製作。

中港動畫人互動交流

活動最難得的是，近十位美影廠的人員應邀南下，包括時任廠長嚴定憲、副廠長王柏榮及顧問特偉，尤教人振奮的是，第一代動畫前輩萬籟鳴也南來赴會，他曾於 1940 年代末居港，闊別香江 30 多年再訪，別具意思，而部分團員則首次訪港。不管舊地重遊或初次來訪，大家都認同是難得的旅程。

香港觀眾除看到精選的中國動畫，更能在講座聆聽幕後製作人現身說法，機會難逢。大會安排了兩場講座：王柏榮主講「中國美術片的歷史及發展」，特偉則主講「中國美術片的民族特色」，從不同方向展現中國動畫的面貌，透視發展歷程，剖析不同作品背後的製作理念，像由親身開發水墨動畫的特偉講解其製作特點，內容充實透徹。

美影廠人員僅訪港四天，除出席影展活動，大會亦安排他們四出遊歷，藉此讓兩地人員有更多交流機會。部分已居港的動畫人如鄢強，既是美影廠的前成員，自然參與其中，至於本地的動畫愛好者，亦欣喜能與業界前輩請教，大家都樂在其中。

影展在推廣及交流上，意義深遠，在這批中國動畫人心中，1980年代這一回香港動畫之旅，是相當值得懷念的。

2

3

1｜香港出版的《百花周刊》256 期，封面是即將公映的《哪吒鬧海》。
2｜《大鬧天宮》香港電影廣告。
3｜《大鬧天宮》香港版電影概要。

4

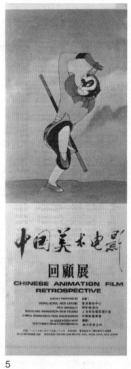

5

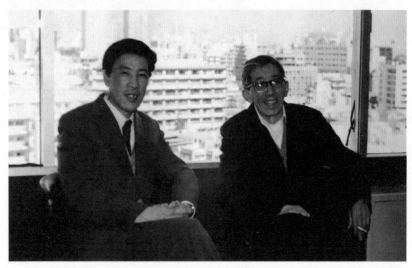

6

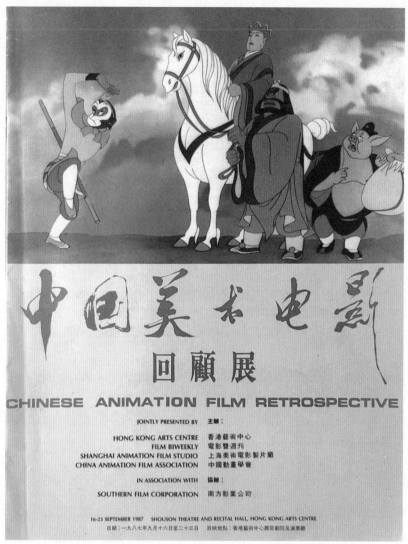

4｜1987 年，林紀陶攝於尚未改裝的上海美影廠正門。

5｜中國美術電影回顧展的宣傳單張。

6｜1980 年代中期的嚴定憲（左）及特偉。

7｜中國美術電影回顧展特刊，包括所有影片資料。

1985 及 1987 年的
廣島國際動畫影展

EX.2

上圖｜第二屆廣島國際動畫影展會場外觀。

二次大戰後，中、日兩國沿不同軌跡前行，兩地動畫圈經過長期隔閡，首個正式的接觸點，乃 1981 年手塚治虫率領一群動畫家，前往上海探望萬籟鳴。手塚除饋贈畫作予萬氏，更坦言當年受《鐵扇公主》啟發，驅使他創作漫畫。這次是重要的會面，讓中國動畫界了解本身作品的地位，亦啟動兩地動畫圈的交往越趨頻繁。

期間，持永只仁（方明）雖已返回日本，但仍充任「大使」，為中、日動畫圈奔走引線，促進聯繫，帶動日本坊間舉行了多次小型的放映活動，為日後兩國動畫界交流奠定基礎。

第一屆：中國代表全方位參與

1983 年，第一屆廣島國際動畫影展開始籌劃。作為亞洲首個大型的國際動畫盛會，中國必然參與其中。該動畫影展獲國際動畫協會（ASIFA, Association Internationale du Film d'Animation）全力支持，當時特偉為 ASIFA 中唯一的華人委員，對中國動畫界與外地的交流，起關鍵作用；廣島動畫影展有關中國動畫的事宜，主要由他肩負聯繫工作。

隨著中國逐步開放，內地政府亦鼓勵動畫業界對外交流。業界因此積極外訪，像出席各地影展，加強與外國聯繫，推廣中國動畫，除提升藝術水平，亦希望促進合作，締造商機。1986 年，錢家駿、戴鐵郎合導的《九色鹿》（1981）獲加拿大漢密爾頓（Hamilton）國際動畫電影節頒發榮譽獎，美影廠廠長嚴定憲遠赴當地領獎，此舉顯見突破過往成規，展示開放的姿態。其時，文藝工作者的外訪限制

日漸放寬，加上中、日關係友好，日本又近在毗鄰，中國動畫界對參與廣島動畫影展表現進取，更特別攝製新片參展。

第一屆廣島國際動畫影展於 1985 年 8 月 18 至 23 日舉行，為隆重其事，大會邀請了 14 位來自亞洲各地的動畫工作者，各自獨立製作片段，組成短片《接力動畫》（*Shiritori Anime'85 Asian Animator Picture Jointing*），當中包括美影廠的常光希、林文肖，該短片於閉幕當天放映。

美影廠組織了五人團隊出席，由特偉領隊，成員計有嚴定憲、王柏榮、王樹忱及錢運達。王柏榮攜同新作《火童》（1984）參展，並在競賽項目勇奪 C 組（片長 15 至 30 分鐘之間）的首獎。錢運達的《女媧補天》（1985）也在影展首映。

當時嚴定憲、特偉已領導美影廠人員投入攝製《金猴降妖》（1984-85），原計劃製成電視片集，包含多個章節，於是剪輯了一個 25 分鐘的版本，於廣島動畫展首映。嚴氏為《大鬧天宮》（1962）的主力動畫師，在他帶領下，《金》片繼承了前作的神髓，配合特偉的指導，展示創新的演繹，作品獲觀賞者的正面迴響。除展示新作，在「亞洲動畫回顧」專輯中，亦放映了七部經典中國動畫。

長年致力推動中日動畫交流的持永只仁，繼續演繹「大使」角色，列席相關的講座，從旁支援。憑藉其涉足中、日動畫圈的悠長歷程，對中國動畫發展的往憶與細節，持永每每能協助中國代表回應，作適切補充，加上以日語發言，更能圓滿解答在場人士的提問。

是次由業界的五位主要人物出訪廣島，無論在推廣作品、促進與各地同業交流，以至強化中外聯繫等方面，都取得滿意的成果，同時亦催生了中國自行舉辦國際性動畫展的構想。

第二屆：東渡再取經　公佈辦影展

首屆廣島動畫影展取得圓滿成果，大會決定恆常舉行，每兩年辦一屆，第二屆順利於 1987 年 8 月 21 至 26 日舉行。美影廠再組團出席，成員仍屬該廠的核心人物，包括嚴定憲、特偉、馬克宣、胡進慶、楊凱華等，而特偉更是國際評審團成員之一。中國代表團攜同多部作品參展，包括阿達、馬克宣導演的《超級肥皂》（1986）及胡進慶的剪紙動畫《草人》（1985），前者獲 D 組（教育類型作品）二等獎，後者更獲 C 組（兒童欣賞作品）首獎。

影展策劃了小型的「特偉回顧展」，重溫他三部傑作，包括水墨動畫《小蝌蚪找媽媽》、《牧笛》，以及《驕傲的將軍》，並設講座配合放映。中國水墨動畫向來是熱話題，傾慕者眾，吸引大量觀眾出席講座，紛紛向主講的特偉探詢水墨動畫背後的製作技術。

中國動畫人和與會人士坦率交流，打成一片。首兩屆廣島動畫展，手塚治虫乃籌委會的骨幹成員，兩次影展他都全程投入，熱情招待中國代表團成員。同時，在場發現為數不少的年輕日本動畫迷，對中國動畫情有獨鍾。他們欣賞中國動畫取材不拘一格，展現獨特的藝術色彩，這些特質在歐美及日本動畫鮮少看到。同時，當地美術學校亦開設科目，從學術角度介紹中國動畫。

參展之餘，中國代表團亦特別舉行一場記者招待會，由嚴定憲、馬克宣主持，正式對外公佈，上海市政府及美影廠將於翌年（1988年）舉行第一屆上海國際動畫電影節。這件動畫圈的大事，他們選擇在此場合公佈，藉此向全球各地動畫人招手，邀請大家參與這項盛會。無疑，動畫圈中人亦非全然意外，在兩屆廣島動畫展期間，上海方面已向廣島多次諮詢，亦派團出席汲取經驗，披露了籌備動畫展的意向。消息公布後，各方反應熱烈，尤其日本的動畫迷，紛紛表示來年將赴上海出席。

第二屆廣島動畫影展圓滿落幕，一星期後，東京又舉行中國動畫放映活動，中國代表團成員之一的嚴定憲，馬不停蹄的前赴東京出席講座等推廣活動。動畫人此一躍動身影，見證當時中國動畫圈的充沛活力。

1

1 | 1985 年大會宣傳海報。

2｜1987 年大會宣傳海報。

3｜手塚治虫於廣島再會特偉。

4｜左起：余為政、持永只仁、盧子英。

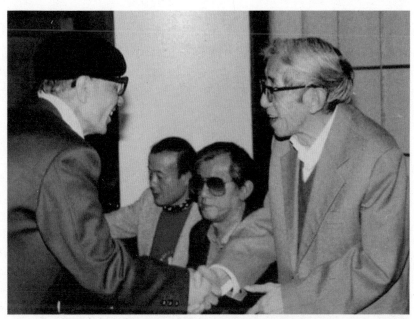

3

4

5

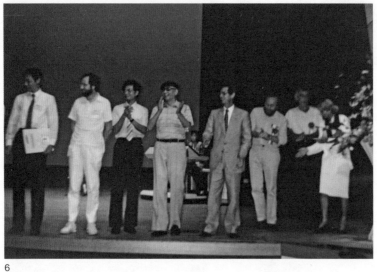

6

5｜攝於第一屆廣島大會，左起：王樹忱、手塚治虫、王柏榮、常光希、盧子英。

6｜第一屆廣島大會的台上風景，國際動畫人齊集。

7｜小野耕世（左）與嚴定憲。

8｜嚴定憲及馬克宣於第二屆廣島大會上宣佈，上海將會於 1988 年舉辦第一屆國際動畫展。

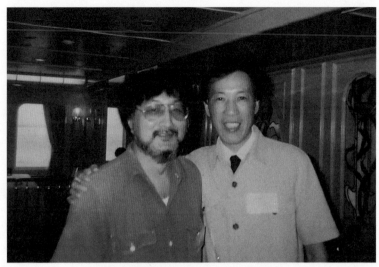

7

嚴定憲
Yan Ding Xian

8

1988年
第一屆
上海國際動畫電影節

EX.3

上圖｜動畫電影節國際評審團大合照，這也是手塚治虫（右四）最後參與的海外活動。

1987 年廣島國際動畫影展上，中國代表團公佈將於翌年舉辦上海國際動畫電影節，消息引起哄動，各地動畫人靜候這日子來臨，香港的動畫愛好者尤為雀躍。

1980 年代中以還，隨著「翡翠動畫」成立，加上 1987 年香港舉辦了大型的中國美術電影回顧展，中港兩地動畫人的接觸越見頻繁，像「單格」等動畫組織便與內地動畫人時有往還，關係熟絡。1987年萬籟鳴訪港時，眾動畫迷已興奮預告，下次前往上海，定親往拜候。言猶在耳，出席上海動畫電影節，既能觀影，亦是兌現承諾的良機。

具國際規模　熱情待來賓

上海動畫電影節於 1988 年 11 月 10 至 14 日舉行，由上海國際動畫電影節組織委員會主辦，上海市電影局、中國動畫學會及上海美術電影製片廠聯合承辦，並且獲 ASIFA 支持，為當時全球第六個大型的國際動畫展。事前大會做了大量籌備工夫，早於年初，香港的動畫界已收到邀請函，內載活動細節，申明「非常歡迎香港同胞參加」。

對於香港的動畫人，上海舉行的國際盛事近在咫尺，沒理由錯失良機。來自「單格」等動畫組織的成員、「翡翠動畫」的導演、藝術中心的人員等合共十多人，在大會揭幕前一天已啟程赴會，抵達虹橋國際機場時，已碰上前來擔任評審的國際動畫名家。是次大會邀請了 250 多位嘉賓出席，鄰國日本更熱烈支持，在手塚治虫帶領

下，動畫製作人傾巢而出，同時，廿餘位在院校修讀動畫課程的年輕人也隨隊前來觀摩。

當時，中國對外開放僅數年，舉行這項國際盛會，面對不少挑戰，香港動畫人心內也不無憂慮。當處身動畫電影節現場，處處感受到國際盛事的氛圍，不比其他動畫展遜色，才舒一口氣。動畫電影節獲上海市政府全力支持，各項配套妥貼，像預先為應邀嘉賓安排食宿，部分嘉賓甚至獲提供來回機票。縱然細節仍有可改善之處，卻展現悉力以赴、努力完善的態度。

與會嘉賓獲安排下榻剛落成、尚未招待賓客的新錦江飯店，動畫電影節的歡迎會也在這兒舉行。兒童藝術劇場為主要的放映場地，這是一幢偌大的古舊建築物，往還交通便捷，而且「兒童劇院」與「動畫放映」也互為映襯。期間又選了市內幾家戲院放映動畫片，讓上海市民一同參與。

水墨佳構《山水情》奪大獎

上海動畫電影節的內容架構，與其他國際動畫影展類近，由兩大環節組成：一是競賽項目，二是不同的專題放映、回顧特輯，並安排各種動畫專題講座配合。大會邀請了五位知名動畫藝術家出任國際評審委員，包括英國的約翰・哈拉斯（John Halas）、日本的手塚治虫、加拿大的科・霍爾德曼（Co Hoedeman）、中國的靳夕及南斯拉夫的茲拉克・帕林克（Zlatko Pavlinic）。來自 20 個國家的 52 部作品入圍參與競賽，另有來自 16 個國家的 26 部動畫入選非競賽放映。

作為東道主，除邀請各地動畫人前來近距離認識上海以至中國，推廣動畫藝術才是重中之重。是次中國送交了 32 部影片參展，其中八部入選。美影廠為是次盛會攝製的水墨動畫《山水情》，由特偉、閻善春及馬克宣導演，獲評審高度評價，讚賞其動畫設計優美無比，音樂悅耳動聽，授予「大獎」。另外，日本著名動畫家川本喜八郎應美影廠邀請，執導了木偶動畫短片《不射之射》，誠屬破天荒的中、日合作項目，獲評審稱許為「木偶動畫片的傑作」，奪得特別獎。

動畫家阿達於 1987 年病逝，其遺作《新裝的門鈴》由馬克宣協助攝製完成，亦於動畫電影節公映，並獲大會頒發了特別證書。期間尚有多部中國動畫作品亮相，風格多元，創新與趣味兼備，包括方潤南導演的《魚盤》、胡進慶的《螳螂捕蟬》，前者榮獲 A 組（片長 5 分鐘內）的第一名，後者則獲 F 組（教育片）的第二名。

團體活動顯滬特色

動畫電影節僅歷時五天，大會安排的活動卻相當豐富。除放映外，還組織富地方特色的團體活動，對參加者別具吸引力，其一是參觀美影廠。美影廠內部的製作實況，過去從未對外公開，能窺探內貌，外地來賓都抓緊機會一開眼界，多達數十人參加導賞團。常光希肩負導賞之職，引領大家參觀不同類型動畫的製作工序，包括手繪、剪紙及木偶動畫，並配合示範，活動安排得有條不紊，參觀者深受吸引。另一項特別的活動，是出席「阿達動畫藝術中心」的開幕儀式。

中國著名動畫家阿達，原名徐景達，代表作有《三個和尚》
（1980），於 1987 年離世，年僅 53 歲。這一屆動畫電影節特別舉辦
了他的回顧展，另外，其家族、友好、同事及熱心動畫事業的單
位，合力成立「阿達動畫藝術中心」，位於上海華山美術職業學校
內，展示他的大量手稿，延續其對動畫創作的熱忱。中心於 11 月
15 日舉行開幕儀式，動畫電影節的來賓應邀出席，對這位藝術家表
達敬意。

對於外地來賓，通過動畫電影節，踏足一度覆蓋上神秘面紗的傳奇
大都會上海，經驗難忘。和其他動畫影展一樣，大會也安排來賓
「遊船河」，一起乘船遊覽黃浦江，讓大家無拘無束的暢快交流，
觀賞沿江風景，既新鮮，亦迷人。

香港的與會者趁機會探訪內地的動畫藝術家，包括《黑貓警長》
（1984）的導演戴鐵郎。同時又兌現承諾，前往萬籟鳴的寓所拜訪，
不僅與老前輩促膝長談，從其居所的藏品、畫作，對他有了更深的
認識。萬氏雖年事已高，但精神健旺，大家甚感欣慰；作為中國動
畫界的一分子，他十分重視這次動畫電影節，親身出席了多場活
動，當中一個項目，更是與手塚治虫一起上台亮相。

作為日本動漫界的巨人，手塚治虫對推動動畫發展的熱情，有目共
睹。從 1985 至 1988 年，由廣島到上海，他親身見證三場國際動畫
盛事，身兼推動、籌劃、評審的多重身份。這次上海動畫電影節，
他一如既往的積極參與，出席了眾多活動，夜裡仍埋首創作漫畫。
縱然精神尚可，身軀卻消瘦得很，病魔侵蝕的痕跡顯見眼前，教與

會者難過；事實上，關於他患重病的消息，圈內早有傳聞。他於翌年與世長辭，上海這次動畫電影節，亦是他最後出席的大型動畫界活動。

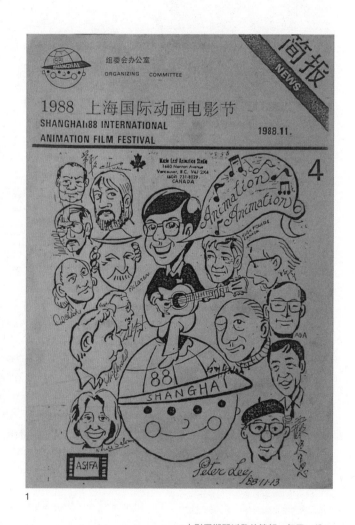

1

1｜影展期間派發的簡報，每天一份。

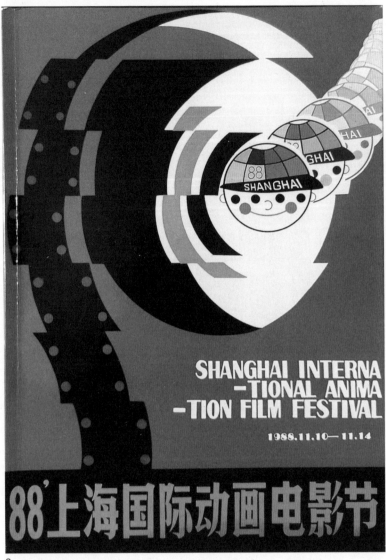

2

2｜上海國際動畫展特刊封面。
3｜大會的主要活動場地「兒童藝術劇場」。
4｜珍貴的萬籟鳴名片。
5｜香港與內地動畫人合照，右三為攝影師游湧。

3

中国动画学会名誉会长
静苑书画社名誉付社长
美协上海分会常务理事

万籁鸣

华山路三七一号二〇二室

4

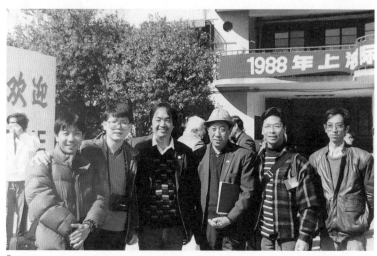

5

6

7

6｜來自日本的動畫人上台與大家會面。
7｜前排左起：周承人（時代動畫公司）、小野耕世、錢家駿；後排戴帽者為游湧。
8｜木偶動畫導演靳夕（左）與盧子英。
9｜兩位木偶動畫導演，《阿凡提》的曲建方（左）及虞哲光。

8

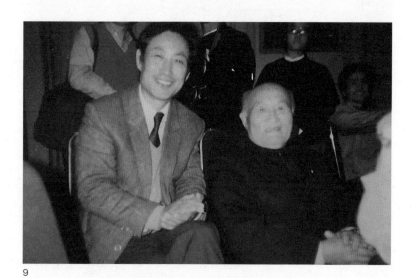

9

10

11

238　中國動畫

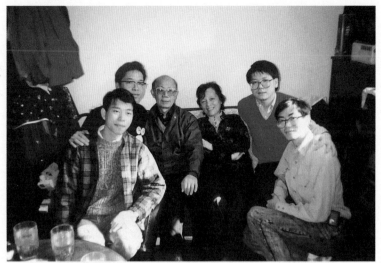

12

13

10 | 動畫拍攝台的攝影示範。
11 | 木偶動畫的拍攝示範。
12 | 幾位香港動畫人探訪戴鐵郎夫婦。
13 | 阿達動畫藝術中心開幕情景。

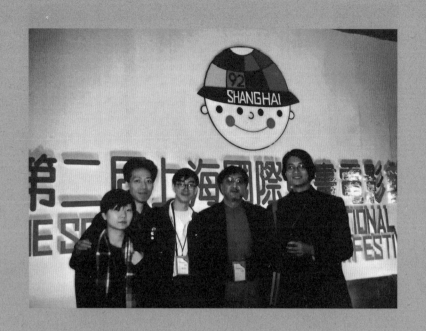

1992年
第二屆
上海國際動畫電影節

EX.4

上圖｜小野耕世與幾位來自香港的動畫界朋友在會場。

第一屆上海國際動畫電影節於 1988 年 11 月 14 日圓滿閉幕。活動成績美滿，在惜別酒會上，與會者皆依依不捨，並懷著期盼的心情，相約來屆在上海重聚。大會初步計劃每兩年舉辦一屆，與日本的廣島國際動畫影展有機配合。

1989 年，內地發生了民運事件，影響所及，很多計劃都出現變數。第三屆廣島動畫影展礙於各種原因而延後一年，於 1990 年 8 月 8 至 13 日舉行，而上海的活動卻遲遲未有定案，及至 1992 年初，消息傳來，第二屆動畫電影節將於這年底重臨上海灘頭。

盛況依然：新風貌　舊時情

第二屆動畫電影節於 1992 年 12 月 5 至 10 日舉行，仍由上海國際動畫電影節組織委員會主辦，並由上海市電影局、上海美術電影製片廠、上海市電影發行放映公司、上海影城、上海文化發展基金會、中國動畫協會承辦。四年前後，活動形式略有調整，但熱情款待海內外嘉賓的取態，與上屆無異，尤其在上海市政府支持下，無論交通、食宿的安排，依然妥善周到。

隨著改革開放，上海邁出更進取的發展步伐，新舊交融的都會，對外賓更富魅力。港方動畫人一早收到大會「熱烈歡迎香港同胞參加」的邀請函，如同第一屆，來自「單格」等動畫組織、「翡翠動畫」及藝術中心等機構的人員，繼續支持，一些與內地美術圈相熟的電影人，如導演陳果，也隨隊北上，組成 20 餘人的訪滬團隊。因為第一屆動畫電影節取得理想成績，口碑不俗，所以這一屆出席

的海外嘉賓比上屆更多，包括一群熱情的年輕日本動畫迷。

放映主場館移至「上海影城」。此乃上海首家多映廳綜合電影院，1991 年底開幕，裝潢簇新，配置更完善的設備，放映效果更上一層樓，並另設其他數個放映場地。放映以外的團隊活動，缺不了參觀美影廠，續由常光希領隊。這年他已升任廠長，這位新一輩領導者，人緣甚佳，帶領嘉賓認識美影廠，熱心推介，態度親切。當然，遊船河也是動畫電影節的必備項目。

舊雨新知聚首，不免惦念故人。向來全力支持動畫發展的手塚治虫，已於 1989 年病逝。這位動畫大師對促進中、日動畫圈的互動交流貢獻良多，大會特別舉辦「手塚治虫作品回顧展」，全面展示其動畫創作歷程，表達無盡的緬懷及尊敬，並邀請其遺孀悅子，以及女兒留美子出席，擔任主禮嘉賓。

競賽放映：老將新秀　佳作亮相

這一屆邀得五位動畫藝術家任國際評審委員，包括俄羅斯的愛德華‧那扎羅夫（Edward Nazarov）、日本的木下蓮三、挪威的岡那‧斯特郎（Gunnar Strom）、美國的喬治‧格里芬（George Griffin）及中國的嚴定憲。37 個國家和地區提交了 354 部動畫參展，經初選後，來自 19 個國家的 59 部作品入選競賽項目，另有來自 14 個國家及地區的 25 部作品參與非競賽放映。期間另舉辦多個專題放映，除上文提到手塚治虫作品回顧，另有「加拿大女導演作品展」、「德國優秀動畫展」、「王樹忱作品展」及「中國美術電影回顧展」等。

作為主辦國，中國提交了 45 部作品。除資深動畫人，亦不乏新秀作品，可算是本屆的一大特色。獲入圍競賽項目的作品，均取得不俗的成績。美影廠出品，馬克宣、錢運達導演的《十二隻蚊子和五個人》（1992），以及鄒勤導演的竹偶動畫《鹿和牛》（1990），均在分組項目中獲得獎項，而李耕導演的水墨廣告片《白雲邊酒》也摘下分組獎項。

透過欣賞動畫作品，互相觀摩、切磋，固然是動畫電影節的重要任務，難得動畫創作及製作人，以至各地的動畫迷齊集，進行面對面的分享交流，更是關鍵一環，像舉行學術研討會、專題講座。大會在傳譯服務上費了不少工夫，包括中英、中日等語言傳譯，能夠為外國導演提供個人的傳譯員，貼身跟進，達至同步溝通，讓與會者能暢達交流。

探訪請益：中港動畫人深化交往

來自香港的參加者，縱以說粵語為主，卻談不上有語言障礙，大家亦趁機四處遊歷，了解蛻變中的上海，多認識地方文化。同時，大家亦抓緊機會拜會當地的動畫製作人及藝術家，直接交流，讓旅程不局限於參與電影節項目，而是有更深的發掘，增進自我。

大家再次造訪尊敬的前輩萬籟鳴，這次還與小野耕世同行，在萬氏府上作客，環境佈局與數年前有變，大家欣喜又有新發現。萬氏雖年屆九旬，但老當益壯，大家心下欣慰，一如第一屆，他仍參與了多個動畫電影節的活動。另外，大夥兒亦再次探訪了戴鐵郎。

經歷了六天展期，動畫電影節圓滿閉幕，大家已打聽來屆的安排，當時聞說大會積極籌備。然而，內地動畫圈迭經轉變，一來動畫製作漸往產業化路向走，而老一輩動畫藝術家退下，接棒的新一輩，想法自有不同，較傾向多攝製商業作品，即使要舉辦動畫電影節，亦非以藝術交流先行，而是以拓展商業為主。在此大環境，上海國際動畫電影節悄然暫別，第二屆迄今為止仍是最後一屆。

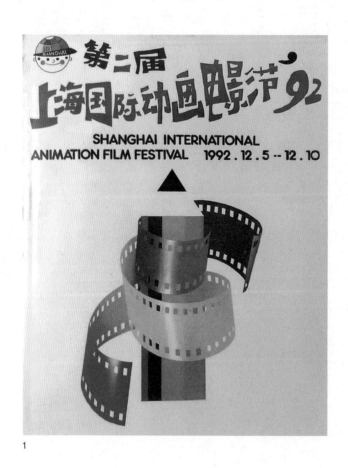

1

2

3

4

1｜上海國際動畫展場刊封面。
2｜動畫展派發的簡報。
3｜影展開幕典禮的邀請卡。
4｜嘉賓通行證。

5

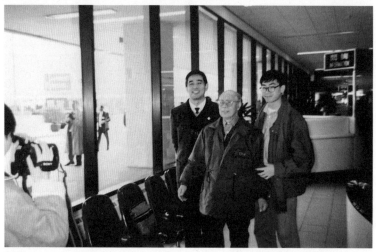

6

5 | 主要活動場地「上海影城」。
6 | 戴鐵郎導演親到機場迎接香港動畫朋友。
7 | 國際評審嘉賓於台上合照。
8 | 會上的特偉。

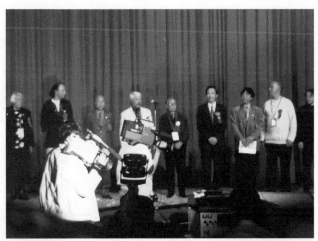

7

8

9

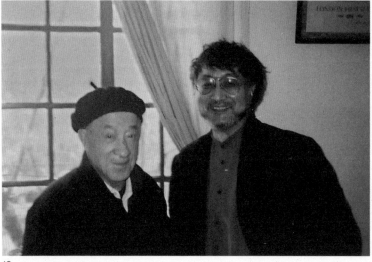

10

9｜萬籟鳴家中的陳設，有很多美術品。

10｜萬籟鳴與小野耕世合照。

11｜木偶動畫的拍攝情景。

12｜香港朋友再訪萬籟鳴。

11

12

2017年
動畫大師
圓桌論壇

EX.5

前輩動畫藝術家漸次退下創作及製作前線，但他們多年來締造的輝煌成就，動畫迷依然銘記，深受啟發，作品擁有恆久的價值，值得持續探究。

2017 年 4 月 27 至 28 日，香港科技大學人文學部舉辦了「動畫大師圓桌論壇：中國動畫電影和（後）社會主義」學術研討會，廣邀當年親身參與製作的中國動畫大師，以及見證這期間中國動畫發展的文化人，回溯當年的歷程，透視作品的藝術、文化價值。

前輩動畫家聚首香江

科大之所以舉辦這次論壇，源於西方學術界在研究中國電影時，往往視 1949 至 1976 年這段「社會主義時期」所出品的電影，只是政治宣傳品，在藝術創意上是蒼白的。期間上海美術電影製片廠是中國動畫的唯一攝製單位，於此所謂「文藝壓抑」的階段，其出品的動畫電影卻展現充沛活力，創意無窮，勇於探索與開拓，藝術成就卓越，不少更被公認為中國動畫經典，締造首個輝煌時期。

進入 1980 年代的後社會主義時期，美影廠繼往開來，以輕靈的步伐奮進，拓展題材，提升美藝水平，強化與外地交流，再創藝術高峰。然而，此期間的製作人均孕育自前一階段的社會主義時期，並沿襲前期的生產模式。通過這次研討會，當年的前線動畫製作人，以「內行」角度追溯這兩個時期的中國動畫，剖析在此特殊歷史年代所攝製的佳構，細探輝煌背後的人與事。

時為 2017 年，距離 1980 年代幾近 40 年，不少動畫藝術家已年屆八旬，平素鮮少動身出門，難得這次在香港聚會，毋須長途跋涉，他們都樂於應邀南下。出席者有段孝萱、嚴定憲、林文肖、常光希、浦稼祥、金復載、閻善春、馮毓嵩、印希庸，同時，浦稼祥的兒子、曾從事動畫製作的浦詠，以及閻善春的兒子閻述忱亦一同列席。

於 1999 年辭世的持永只仁，其女兒持永伯子亦應邀出席，與中國動畫淵源甚深的評論家小野耕世也專程赴會。自 1992 年上海國際動畫電影節後，已多年沒有舉行關於中國動畫的大型活動，國際間亦甚少舉辦這方面的專題放映，這批中國動畫藝術家在內地亦非經常碰面，是次因緣際會聚首香江，更難得與舊相識持永的女兒見面，尤感欣喜是與老朋友小野重逢，對他們而言是難能可貴的聚會。

重塑中國動畫的輝煌

兩天的論壇共安排了三場討論，與會嘉賓各自擬定本身的講題，既縱向深挖，亦橫向透視，近觀復遠眺，內容相當全面。綜合各講題，包括了幾方面：

‧動畫藝術家從經驗出發，檢視創作和製作歷程。段孝萱論及中國美術電影怎樣走自己的路、創自己的新；嚴定憲分享一位地地道道動畫人的心路；常光希憶述美影廠文脈的傳承與創新，林文肖及閻善春則自述個人從事動畫的路向和創作體會。

‧探進個別類型，以至不同的製作崗位，多面向解構中國動畫。金

復載剖析其美術電影音樂，浦詠則概談剪紙動畫的藝術。

‧從宏觀角度探討中國動畫的特質。浦稼祥論述動畫的民族形式與人物性格；馮毓嵩剖析 20 世紀中國動畫的政治宣傳基因；印希庸闡釋動畫藝術家的歷史功績；閻述忧從後輩角度追憶美影廠和中國美術電影。

另外，持永伯子分享父親與新中國動畫發展的淵源。至於小野耕世，其《中國美術電影發展史》早獲公認為記錄全面且細緻的專著，尤其為遙遠草創期填補了不少珍貴的史料，這次他從綜論角度，談說 1940 至 1980 年代中國動畫電影在日本的概況。原本戴鐵郎也是與會者，因抱恙未能列席，大會邀請了盧子英，以香港動畫人的身份，分享歷年參與多個與中國動畫相關的活動，期間對中國動畫發展、與外地交流的種種觀察。

透過與會者的熱切討論，中國動畫當年的輝煌得以再現，藉過來人的坦率剖白，為發展史補入富人味的材料，整合中國動畫的發展脈絡。負責是次研討會的科大人文學院渡言教授，一直從事中國動畫研究，計劃把這次論壇的內容整理出版，無疑是相當珍貴的記錄。

討論會之外，大會亦連續兩晚安排了放映活動。首晚為短片專輯，選片涵蓋 1950 至 1980 年代，年期最早的是《小貓釣魚》（1952），最新近的是《邋遢大王奇遇記》（1986），另有經典水墨動畫《小蝌蚪找媽媽》、《牧笛》，以及《三個和尚》、《黑貓警長》等。翌夜放映長片《大鬧天宮》（1961-1964）修復版。透過放映活動讓參與

者，尤其是科大的師生，對中國動畫的面貌有更立體的認識。

為中國動畫的成就定調

經過兩天緊湊的活動，大家多少有點疲倦，心情卻是熱切的。特別是小野，與眾多中國動畫家闊別廿多年而能再聚，人生能有幾回！他致辭時亦一度感觸，語帶哽咽的流露感動之情。閉幕當夜，大家應邀前往西貢晚膳，品嘗極具香港風味的海鮮餐，為這次關於中國動畫、發生在香港的學術交流活動，綴上富地方色彩的一筆。

是次論壇聚焦探討建國以還至 1980 年代的階段，既是小野在著作致力追溯的時期，也是在座各動畫人孜孜不倦貢獻心力所成就的輝煌時期。此階段的作品，銳意拓展藝術層次，相對而言並非以市場價值先行的純商業作品。近年中國動畫有了截然不同的發展路向，非常蓬勃，一片景氣，作品卻失去早年對藝術追尋的率真感覺。際此大氣候，論壇能召集當年參與其事的製作人，一同回顧、整理、探討這階段的動畫歷程，肯定其藝術成就，彰顯其歷史意義，無疑別具價值。

從研討會的圓桌，到海鮮宴的圓桌，大家繼續暢談，樂在其中，翌日便依依道別。多年來與動畫人親身交往，加上撰寫專著，小野耕世印證中國動畫由草創走向巔峰的歷程，以及和日本動畫圈的互動交往，這次與眾動畫人聚首一堂，誠屬機會難逢，甚或可一不可再，為他與中國動畫的因緣，留下美麗的句號。

1｜小野耕世（左）與渡言教授。
2｜渡言教授（左）與持永伯子。
3｜1980 年代，特偉與持永只仁的女兒持永伯子及外孫女石橋藍。

4

5

4｜段孝萱（左）發言中，旁邊為浦稼祥。
5｜馮毓嵩（左）及小野耕世，旁邊為翻譯。
6｜左起：嚴定憲、林文肖、小野耕世、盧子英、段孝萱、常光希。
7、8｜2017 年，日本舉辦持永只仁展覽，展出大量他的原稿及木偶，都是中國動畫發展的
珍貴文物。（圖片由石橋藍提供）

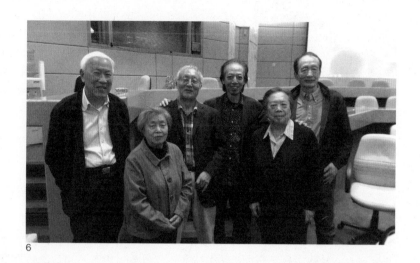

6

7

8

後記

本書第一稿校對後，我去了中國，並計劃坐熱氣球橫渡中國。我和熱氣球駕駛員共四人，從日本帶去了兩個熱氣球，繞西安、鄭州、安慶飛行，也在各地起飛。5 月6 日，是世界首次成功以熱氣球橫渡長江的日子。這次旅途，我們也登上了黃山。水墨動畫《牧笛》的景色映入眼簾，似看見騎在水牛背上那少年，正在水田耕種的身影。回程時，我經過上海，行色匆匆地到訪了上海美術電影製片廠。

上海，是我初次到訪中國的城市。在這裡，世界屈指可數的動畫製片廠的大門，我不知走過了多少遍。關於中國的動畫，在我的著作《現在亞洲很有趣》（晶文社）中已詳加介紹，引起很多迴響。從那時起，我計劃寫另一本關於中國動畫的書。至今四年，終於宿願可成。

在中國，也有關於美影廠的書出版。然而，這本書是以我個人的觀點，寫中國早期動畫的發展史。曾幾何時的戰爭，串連了中國動畫的發展跟日本人息息相關的命運。更重要的是，中國動畫的拔群出萃，俘虜了我的

心，驅使我寫一本獨一無二的、關於中國動畫的書。一些珍貴的資料，如萬氏兄弟 1930 年代製作的抗日動畫底片，中國沒有，卻給我在英國發現了。

本書得到多方面協助，才得以完成。首先，我必須感謝持永只仁先生和森川和代小姐。每次向他們取材，他們二話不說就答應，為我講述他們的體驗，並毫無保留地提供資料和知識。沒有持永先生全面的協助，也許本書寫不成。森川和代小姐正在翻譯《中國電影發展史》，但她百忙中也抽出時間。

有賴川喜多紀念電影文化財團的清水晶先生、東和 Promotion 的深澤一夫先生、持永伯子小姐，使我在日本可以看到中國的動畫。感謝香港年輕的動畫師林紀陶先生、盧子英先生、程君傑先生、英國的 Mr. Tony Rayns，給我有關資料。感謝大隅信子小姐給我解讀中國文獻、給我格外的關顧。感謝童映社的岡田祥太郎先生、飯田浩美小姐，給我資料和鼓勵，並不斷積極地把中國動畫介紹到日本。感謝美影廠各人給我的友情和鼓勵。

單單 1987 年，就有大約 30 部以上的中國短篇動畫銷售到日本，當中也包括了 1950 年代的作品。優秀的作品是歷久不衰，亙古不滅的。中國的動畫也行銷歐洲，在外匯取得方面佔有重要的地位。這動畫的世界，將日益

擴大。

自美影廠創辦後一直擔當負責人的特偉，私底下曾跟我說：「動畫的工作，能讓我返老還童。」本書如能讓讀者對擁有獨特文化的中國動畫產生興趣，我將感到萬二分榮幸。期望更多人能了解中國動畫的趣味和歡樂。

感謝平凡社教育產業中心的上山根郁夫先生、岡野順子小姐，耐心地替我完成此書。

1987 年 5 月
小野耕世

編後記

中國動畫近年如日方中，近作如《西遊記之大聖歸來》及《哪吒之魔童降世》等，票房達數十億元，口碑之佳亦一時無兩。相信大家看畢本書，必會發現原來孫悟空和哪吒這兩個人物於中國動畫草創期早已出現，而且佔有十分重要的地位。

此書得以面世，首先要感謝小野耕世老師及太太的無限支持和信任。老友厲河介紹旅日的馬宋芝擔任全書翻譯，配合香港三聯的高效率編輯團隊，讓本書可以順利出版，在此亦一起謝過。

本書所提及的動畫作品，基本上大部分都可以在網絡上觀賞得到，大家不妨抽空細看，慢慢咀嚼這些劃時代的藝術創作，相信會有另一番的體驗。

盧子英

書名

中國動畫　中國美術電影發展史

作者

小野耕世

編者

盧子英

翻譯

馬宋芝

責任編輯

寧礎鋒

書籍設計

姚國豪

出版

三聯書店（香港）有限公司

香港北角英皇道 499 號北角工業大廈 20 樓

Joint Publishing (H.K.) Co., Ltd.

20/F., North Point Industrial Building,

499 King's Road, North Point, Hong Kong

香港發行

香港聯合書刊物流有限公司

香港新界荃灣德士古道 220-248 號 16 樓

印刷

美雅印刷製本有限公司

香港九龍觀塘榮業街 6 號 4 樓 A 室

版次

2021 年 7 月香港第一版第一次印刷

規格

特 16 開（150mm x 218 mm）264 面

國際書號

ISBN 978-962-04-4842-3

三聯書店
http://jointpublishing.com

JPBooks.Plus
http://jpbooks.plus